SHUIFEN FENGJINGHUA
DE CHUANGZUO YU BIAODA

# 水粉风景画的创作与表达

唐保平

著

化学工业出版社

·北京·

## 内容简介

本书基于对自然与人文环境美感表达的深入体验与考量，通过水粉风景画的创作范例，以艺术视觉审美表达为出发点，从水粉风景画的理论知识、创作基础，到创作步骤及作品赏析等内容进行详细讲述，使学习者可以做到结合相应材料、运用技巧进行创作与表达，从而提高美术创作与表达的实践能力，提升自身美感认知与人文素养。

本书可以作为普通高校美术学、艺术设计、视觉传达等专业的教学用书，也可作为美术学与艺术设计相关专业学生写生与色彩实践训练的参考用书，同时也可供水粉风景画创作爱好者参考阅读。

**图书在版编目（CIP）数据**

水粉风景画的创作与表达／唐保平著．—北京：化学工业出版社，2024.5

ISBN 978-7-122-45345-7

Ⅰ.①水… Ⅱ.①唐… Ⅲ.①水粉画-风景画-绘画技法-教材 Ⅳ.①J215

中国国家版本馆CIP数据核字（2024）第067668号

责任编辑：李彦玲　　　　　　　文字编辑：蒋　潇　李娇娇
责任校对：田睿涵　　　　　　　装帧设计：王晓宇

出版发行：化学工业出版社
　　　　　（北京市东城区青年湖南街13号　邮政编码100011）
印　　装：中煤（北京）印务有限公司
787mm×1092mm　1/16　印张6¹⁄₂　字数116千字
2024年7月北京第1版第1次印刷

购书咨询：010-64518888　　　售后服务：010-64518899
网　　址：http://www.cip.com.cn
凡购买本书，如有缺损质量问题，本社销售中心负责调换。

定　　价：49.80元　　　　　　　　　版权所有　违者必究

　　水粉风景画作为绘画艺术的一种表现形式，一直以来都备受人们的喜爱和关注。这种艺术形式不仅是一种视觉审美的展现，更是对自然与人文环境的深入体验与解读。水粉画以其独特的色彩表现力和丰富的视觉效果，为风景画赋予了宽广的艺术表现空间。作为艺术院校美术专业实践必修课之一的水粉风景写生课程，是美术专业学生将美术基础理论与实践相结合的重要途径之一。通过水粉风景写生课程实践训练，使学生在掌握色彩基础理论知识、色彩基本变化规律的基础上，能够正确地观察、感受、分析、理解、组织和运用色彩，掌握用色彩塑造复杂形象的基本技能，理解并掌握色彩的观察与表现方法，丰富在视觉审美心理、美育方面的相关色彩理论知识。

　　水粉风景画的创作与表达是富有创造性与技巧性的实践过程，涉及美术学及多个相关专业知识与实践经验，包括美术基础、色彩学、风景画技法、艺术史、美学、社会文化特征、美术实践经验等。在创作水粉风景画的过程中，我们不仅需要掌握基本的绘画技巧，还需要对自然风景有深刻的理解和感悟。每一笔色彩，每一处笔触，都承载着我们对大自然的敬畏与热爱。对于初学者来说，水粉风景画的创作与表达可能是一种挑战，正是这样的挑战使我们有机会去深入地理解自然，去细心地观察生活，去真实地表达自我。艺术源于生活又高于生活，希望通过本书，能够引导读者更加深入理解水粉风景画的魅力，更加珍视每一次与大自然亲密接触的机会，更加热爱自然和生活，更加自如地运用这种艺术形式来表达自我。

　　在视频媒体高度发展与广泛传播的时代，水粉风景画创作教学用书仍然是学习美术技能与实践创作的较好途径。本书在作品创作与文字编写过程中受到美术与设计学院绘画实践创作氛围的熏陶，同学们的写生画展和教师作品展，对书中每一幅水粉风景画作品的创作都有深刻的启迪，也为水粉画创作提供了新的视角和思维方式，推动艺术创作不断向前发展。本书编写难免会存在疏漏和不足，敬请专家学者和水粉风景画创作爱好者批评指正。

<div align="right">

唐保平

2024年1月

</div>

# 目录 CONTENTS

# 1 概述

在日常生活中，大众相对熟悉的绘画艺术表现形式大致包括：国画、水粉画、水彩画、油画等。每一种绘画表现形式都包含了材料特点、地域特色、时代文化特征等多方面因素。随着时代、科技的进步，信息技术、生产技术的发展，大众对美术观念表现的认知与美术专业工作者对美感形式的表达之间，通过多种媒介不断交流，相互感染与启迪，专业与非专业概念不断模糊，不再有难以跨越的鸿沟。美术专业的成就来自日常点滴的积累，专业人士对美的探索既能给同行及专业发展提供借鉴，也能服务于大众，引领大众的审美观念。从绘画体裁来看，国画与发源于西方的画种在美术表现形式上，包括绘画工具、材料，美术创作观念、表达等有巨大差别，但对美感形式本质规律的探索与追求呈现一致性。从水粉材料表现来看，水粉画表现特征介于油画与水彩画之间，水粉画的相应技法表现可以体现水彩或油画的表现特点，水粉色的调节更加细腻与便捷，这为色彩的研究与创作提供了一个更有效的实施途径。

# 1.1 认识与关注色彩

　　生活中物态的颜色代表与反映了物质的属性，从颜色的改变可以推断物态的变化，如植物茎叶的色彩差别，一年四季环境的色彩变化等。对色彩的认识与应用伴随人类生活的始终，色彩不仅反映了客观环境事物的信息，也在传达人们主观意愿的创作（设计）中发挥了更深入的作用。通过调节色彩可以灵活搭配出人们视觉感官所需要的不同色块，在长期的生产实践中，不同色彩在人们的感官中形成了不同的心理反应与感受，通过视觉影响情感、思想、意志、象征等。色彩的感官与心理影响在绘画、现代设计领域（包括环境、装饰、服饰等领域）得到广泛应用。

　　色彩美的创造是色彩组织规律的体现，无论从专业还是非专业的角度来看，熟练或尝试性运用相应材料与工具表现色彩，都是内心美感的再现与抒发，运用色彩美的表现规律将不同环境、场景的美感形式进行提炼与表达，也会引发人们对生活中相应美感规律的关注与认同。生活中，人对色彩的感知是本能表现，人们都有对色彩相貌的辨别能力，以及对色彩情感表现的联想能力。色彩实践与其他生活实践一样，是人本身兴趣、爱好的释放与达成的途径。同时，色彩相貌、色彩搭配组织与历史文化传统，社会生产、生活，都保持着紧密的联系，并形成了深远影响。自然色彩健康与希望的观念表达，在大众心目中有普遍认知与影响，如清晨的绿草，初升的橙红色太阳，其色彩伴随光线、露珠与新鲜空气，给予人们希望与力量。不同绘画形式表现为材料上的差别，绘画以形式为主导表达图形的辨识特征。中国画的水墨以单色明暗为特点表现形体。西方画种，如油画、水彩、水粉，借助色彩与形式、肌理等方面表现物象。色彩的存在与美的表现，与其他物质运行规律一样，也有自身的特征与表现规律。有目的地进行实践训练，能深入了解色彩的存在与表现特征，也能启发自身对生活其他美感规律的认识。色彩画的创作既能宣泄创作者的表现冲动，也能让创作者享受作品带来的成就感。社会生活中，人们的衣食住行离不开色彩，成熟的美术工作者在美术作品创作与产品设计、色彩应用等方面，用自己的劳动创作与设计作品为大众服务。色彩相貌认知与表现能力的提高，没有绝对界限。我们发现，色彩与视觉审美造型能力达到一定自由度的人，他们的作品表现，没有高低之分，只有经典与时尚的差别，都是视觉美感的表达，仅仅差别在形式的不同或人们喜好的不同。

　　在生活实践中，从对色彩的感悟到表现中间有一个体验过程，也有专业与业余的区别或色彩认知理解与表现能力的差别。从自然色彩到熟悉的服饰、家居色彩等，人们开始不断寻求外在色彩与内心感受、需求的协同，不断在熟悉中寻求

色彩形式的新奇与差异。这样，色彩实践工作者通过创造色彩组织，用美的色彩表现去满足人们内心对色彩的需求。在认知与继承色彩美的组织规律的过程中，不同的色彩研究学者先后在不同色彩创作与实践中总结了对色彩存在与美的表现规律相对完整的观点与研究方法，如：1905年孟塞尔色立体建立，1916年奥斯特瓦德色立体建立，1920年伊顿在《色彩艺术》中对色彩理念与阿道夫·赫尔策尔色球理论的研究等。孟塞尔色立体是一个类似球体的三维空间模型，用颜色立体模型表示颜色之间的关系，把可见物体表面色的三种基本属性（色相、明度、纯度）形象地表现出来。奥斯特瓦德色立体在24色环的基础上，把24色相的同色相三角形按色环的顺序排列成为一个复圆锥体。伊顿在《色彩艺术》序中写道："如果你能不知不觉地创作出色彩杰作来，那么你创作时就不需要色彩知识。但是，如果你不能在没有色彩知识的情况下创作出色彩杰作来，那么你就应当去寻求色彩知识。"色彩美的组织规律是客观存在的，人的美的感受创造意识也是客观存在的，但这种客观会随人的经验状态而改变。只有掌握了相应的色彩知识才能使创作者在不同环境状态下创作出更好的作品。

掌握色彩表现方法需要相应的专业训练，厘清色彩认知与自身能力及相关专业素养的关系。能够拿起画笔去完成一幅色彩画的创作，总是会有一个初衷，以及一个创作环境。首先要有心情的准备、强烈的色彩表达愿望，以及一个能够让你持续安静作画的环境。色彩画的设计和创作会引领你进入一个内心创想世界的拓展空间里，无论对于业余还是专业的创作者皆是如此。然而，我们每个人基于创作的切入点可能不同。初学尝试者，更多地体现自身对色彩认知的本能特征，有一定的色彩基础者，色彩表达体现的是专业倾向特点。怎样体现内心对色彩的喜爱？主要表现在审美个体能够感受到色彩的美，把某种内在的情感、冲动，用色彩表现出来。用色彩的形式表现内心的美感，实际也是在验证自己对美感的体验过程。而色彩的真正流畅表达仅仅靠人本能的美感认知还远远不够，需要了解色彩与形、光线的关系，以及色彩表现的不同颜料与工具的特点，形体准确对色彩表达的支撑作用等。通过水粉色彩画实践的不断深入，以及相关艺术理论的进一步学习，对艺术发生、发展、表现规律的认识逐渐清晰，有助于对生活中发生的艺术现象、艺术价值有更准确的把握。

# 1.2 水粉画材料的特点

在视频媒体高度发展与传播的时代，为什么要编写水粉风景画创作教学用书？视频记录创作画面的特点是图像连贯、真实，具有带动性，但其往往只能体

现某一创作流程，在诠释不同的审美感受方面仍然具有局限性，虽然可以暂停、重复播放某个画面，但观看时也可能会忽略一些重点环节。视频信息传递与纸质画面相比较，纸质图画可以更加突出重点，单页的画面内容结合文字说明能给阅览者留下更深刻的印象，观看纸质画面时的情绪状态与观看视频图像时也不同。美术创作者的身份不同，对美术创作的认识与提高的时间要求不同。美术纸质画面可以更好地解决初学者对美术工具、材料、技法等的基本问题。初学者往往看过很多画作，也进行过一些实践，但是完成的色彩作品仍然不理想，色彩表现能力、技法水平仍然难以提升，原因在于色彩搭配理解与视觉感受及实践能力的结合问题没有解决。水粉画创作过程包括构思、构图、铺色、深入刻画、整体调整、创作反思几个方面。其中起稿构图、铺大色、局部塑造、整体调整是水粉作品创作遵循的先后顺序与基本步骤。每个步骤对创作美感的准确表达程度，决定了下一个步骤能否顺利进展。着色方面的基本步骤是先湿后干、先深后亮、先薄后厚。透视方面考虑先远后近、先大后小。从色彩画面的基本表现单位与构成元素来看，众多笔触构成了整体画面，使画面内容、色彩产生不同变化，因此，不仅要考虑整体构图、色调，也要考虑色彩画面的最小单位——笔触。笔触的形状、美感与构图、色调伴随画面始终。笔触在画面实践上开始不被注意，当创作者有一定经验与理解以后，会明白笔触大小、形状是构成画面的基础，每一个笔触都影响着画面后续铺色与构型的进程。

水粉画是使用水调和粉质颜料绘制而成的一种色彩画面。水粉画的色彩可以在画面上产生艳丽、油润、明亮、浑厚等效果。水粉画与油画、水彩画有着紧密的联系，它与水彩画一样都使用水溶性颜料，用不透明的水粉颜料以较多的水分调配时也会产生不同程度的水彩效果，但在水色的活动性与透明性方面则无法与水彩画相比。含粉意味着会对水色流畅性、活动性产生限制作用。因此，水粉画一般并不使用多水分调节的调色方法，而采用白粉色来调节色彩的明度，以厚画方法来显示自己独特的色彩效果，这是近似于油画的绘制方法，因为不透明的水粉颜料与油画颜料都是具有遮盖力的颜料，所以水粉画是介于水彩画与油画之间的一个画种。水粉画通过吸取水彩画与油画的某些方法与技巧而发展形成自己的技法体系。水粉画的最主要特点是颜料的含粉性质和不透明性，水粉颜料容易被水溶解，是一种覆盖力较强的且有黏着性的不透明颜料，也就是说水粉颜料色层能够紧密盖住底子和下面的色层，而且水粉颜料干透以后非常结实，表面呈现出无光泽的天鹅绒般的特有美感。由于水粉颜料含有一定分量的白粉，因此色彩干湿之间有明显的差别，即湿时色彩较暗，干后白粉色浮现在表面，明度比湿时要强，而色彩鲜明度减弱，这为在制作水粉画中掌握色彩干湿变化增加了难度，画家只有在实践中逐步积累经验，才能取得预期效果。水粉画使用的工具、材料和

操作都相对简单，画幅的不同尺寸，画风的粗放或精细，描绘的具体或概括，都能较易掌握。它的应用范围十分广泛，画家外出写生、收集生活素材、绘制色彩画、创作初稿等，都非常适用。由于水粉色的色块可以画得非常均匀、油润和明确，很适宜表现单纯、概括、鲜明、强烈的画面效果，因此美术家常常选用它来绘制各种装饰风格的绘画。另外，水粉也同样适用于绘制平面广告、招贴宣传画、图案设计、建筑设计效果图、舞台美术设计图等。

水粉画与油画有相同特点，即颜料都有一定的覆盖能力，能画得厚重，与油画不同的是，油画是以油来作媒介，颜色的干湿效果几乎没有变化，而水粉画则不同，其以水调解粉质颜料，颜料干湿色彩相貌变化很大。水粉画以水作为媒介，可以画出如水彩画一样酣畅淋漓的色彩效果。但是，水粉画颜料不透明，与水彩画在调色、铺色顺序，以及工具、表现技法方面有很大不同。因此，水粉画的表现特征介于油画和水彩画之间。水粉画的形式美因素包括笔触形状与色彩美，怎样组织形式美的构成因素需要不断实践与认识，把形式美因素、组织规律同视觉审美感受相统一，并准确表达出来。色彩在画面上分布要有规律，依据体现的物象形体布置，如暗部色是全色的色彩相貌，就是互补色的混合、三原色的混合。暗部色如果是单色体现，视觉感受上深不下去，就只能表现色彩相貌的感受。暗部色不仅表现在明度的明暗上面，还要体现在色彩的全色上面。画面脏是由于色彩运用得无规律，单色加白、加黑，导致画面仅仅表现明度变化，笔触乱，灰色对比不肯定、不强烈，无秩序感。抽象平面色彩组织的安排，应把纯色与灰色相间隔，综合考虑面积分配、色块重复出现、形状比例审美感受等因素。层次一般是三种以上因素的对比，强调每种因素之间的内在关系和规律，如色彩层次、明暗层次。对比一般是针对两种因素，强调两种因素的差别。一幅画面从面积区域考虑，可以考虑局部区域的层次或对比，也可以考虑整体面积的层次和对比。层次也可以通过图形的透视来体现。层次是构成画面美感的基本因素，是处理图像造型、构图及表达情感的重要手段。有层次感，就要求画面影调（黑、白、灰）和色调层次变化丰富一些。层次感就像阶梯一样，依次变化，有序分明。

油画与水粉画由于颜料与绘画工具的特点，会在画面创作中留下运笔的痕迹，形成表现画面创作者的艺术风格特点和个性特征的笔触，它是绘画中用笔与笔法的表现，也是画面肌理的形成方式。从色彩画著名风景大师列维坦的风景油画作品来看，高山、流水、草木、云朵、建筑等，凡进入画面的景物都体现出与画面形体质感相协调的轻松的笔触特点。国内郭振山、李有行、郦纬农等色彩艺术大师在色彩艺术表现方面都形成了各自的艺术特色，其中对水粉画创作在色调、笔触等方面都有深入研究与审美表现特点。笔触在水粉画创作中作为一种技术因素，也传达出创作者的艺术个性和修养。在色彩创作中借助调和剂的浓淡变化、颜料

的厚薄对比、落笔的轻重力度、运笔的快慢节奏及点染的气韵感觉，运用笔刷、画刀体现对象质感、量感、体积感和光影虚实的描绘特点。笔触能表现色块形状的不同，色相的差异也创造了画面的肌理效果。我们看到的油画、水粉画等绘画作品，都是创作完成的结果，没有经历过创作实践的人，没有正确认识构图美感、色彩调解、画面笔触、肌理表达，不会真正理解一幅作品是怎样完成的。历史上许多美术表现大师，都有稳定的审美认识与材料表现能力，因此能创作出许多优秀作品，而不是昙花一现式的创作。色彩画的创作是用色彩表现真实的场景，绘画创作者先对接收物象进行审美选择、判断，然后不断通过手中的画笔一笔一笔调节颜色，采用不同的笔触把画面组织与建立起来。因此，美术创作者的技术、能力、认知不同，创作作品的形式也不同。

## 1.3 水粉画作品的情感体现

水粉画作品蕴含着作者情感的表达，以及对不同色彩形式的激情探索，是表现内在审美欲求的需要。同样是运用水粉颜料、画笔等工具，不同的创作者在对色彩的取舍、色调表现、笔触运用等方面各不相同。在水粉画创作中，创作者的情感借助画笔通过色彩与形式展现出来。色彩与图形紧密结合，色彩丰富性是形式空间表现的需要。在处理笔触与形体的关系中，要考虑选择多大的笔触来表现色彩与形体，如果用大笔触，表现小的画面就会很费力。合适的笔触大小会使色彩形体自然流畅，会节省很多时间。运用一些技法，如遮挡描画边线、筛网表现分布的色点，会有事半功倍的效果。色彩构成中，色环上每一个色块都是依据原色搭配调出来的，调不出来的色，按原色对待。每个人感受不同，不要刻意改变自己的感受，将感受流畅地表达出来，就是美的表现。每个人的观察细腻程度不同，类似相机的分辨率大小，或是突出细节的表现，或是概括表达，因此，作品会表现出各自的风格特点。画面的美感表现涵盖美感因素的诸多方面，如笔触的韵律，表现形体准确，色彩的全因素体现，每位创作者对色彩感受的无拘束的全面体现。一幅画面的最后完成效果，要在作画开始的时候就做到心中有数。在偶然中产生的一些意想不到的效果，能在画面中起到点缀作用，上色时，每一遍颜色是对上一遍颜色的加强，最后烘托出整体的画面效果。

创作者把水粉等材料看作是自己的亲密伙伴，毫无拘束地去表达自己的审美意图，把审美设想与创作预期紧密结合起来。室内长期水粉画，由于创作时间的关系，每天只能画一部分，这时需要对画面勾画铅笔稿以保证色彩的形体准确。

在铅笔稿阶段，应根据作者主观创作的需要进行一定的取舍。铅笔稿阶段是在进行色彩创作之前，对于画面构图、整体布局进行的一个推敲阶段。水粉画的入画景致是在瞬间的感受中确定下来的，这是一个审美过程，我们可以将观察到的自然景致用适合的色彩表现出来。可供表现的色彩创作形式很多，如静物、人物、风景等。风景画作为色彩表现的一种形式，可以作为美术初学者的写生内容，也可以作为色彩表现深入研究的题材。本书以郊区建筑风景为例，从画面整体选择、构图、画面局部特写（如墙面、瓦片、石板、门扇等）方面，结合色彩在不同光线下的变化，研究与总结图形与色彩美的创造规律。

当一个人能够静下心来去面对、去思考一幅画面，把具体的景象在头脑中进行审美的转换，那么这幅画面就在创作者的实践中开始围绕美的规律展开。但是，能把你心中的画面用色彩和图形表现出来，还需要具有能够熟练掌握与运用材料的能力。此外，还要把内心的审美感受与实际景象紧密结合起来，流畅抒发审美情感，将材料工具运用自如并有独到的自身特点。

# 1.4 美术作品的审美表达

美术绘画创作的审美表达，一方面反映出每个美术创作个体的审美特点，另一方面也反映出时代的文化价值取向与社会风貌。近代欧洲，随着社会工业生产与经济的发展，在社会物质产品设计与生产过程中，出现了新的设计理念与设计方法。以包豪斯为代表的近现代艺术家对设计艺术、绘画艺术、图形与色彩艺术审美规律进行了研究，如：康定斯基发现，色彩和形态的不同组合会产生不同的视觉效果；伊顿用科学的方法分析、揭示色彩的本质，把色彩认识从随意感性转向科学理性的训练等，让点、线、面平面审美构成规律与色彩构成规律探索日趋完善。平面构成是绘画艺术创作中图形组织所遵循的视觉审美规律，也是在绘画创作中构建的形体组织形式，包括线条、形状、颜色等元素的组合，符合形式结构审美组织规律。平面构成的形式可以用来营造画面的节奏、平衡和对比，使画面具有更好的视觉效果和艺术感染力。在绘画中，艺术家可以通过平面构成来创造出不同的表现效果，达到各种不同的艺术效果。色彩构成在绘画艺术创作中对稳定解决画面色彩问题起到重要作用，色彩构成的基础训练是通过对颜色的选择、组合、运用等，构建出画面中色彩的形式结构。色彩构成审美规律可以用来表达艺术家的情感、思想和审美观念，创造出不同的氛围和效果。在绘画中，艺术家可以通过色彩构成来创造出不同的视觉效果，如运用对比色、邻近色、色彩明度

变化等搭配手法来达到不同的表现效果，以及营造出不同的情感体验。专业美术院校在大学一年级阶段设置平面构成、色彩构成等设计基础课，同学们在教师引导下进行实践训练，能深入理解与掌握基础图形与色彩审美规律。构成形式的组织与训练能使每个人对审美的理解与运用更加稳定，不仅能够分析判断图形和色彩组织所存在的问题，还能够解决问题。美术的技法与实践要与审美构成规律紧密结合在一起，只有通过实践掌握系统的构成规律，才能真正提高艺术审美素养。

色彩美感搭配会受个人情绪与状态波动的影响，为了能在不同主客观条件下，科学认识与应用色彩搭配，我们需要对美国色彩学家、教育家孟塞尔于20世纪初创建的色彩体系有相应认识与了解。孟塞尔色彩体系是一个归纳色彩的色立体数学模型。孟塞尔颜色系统就是一种通过明度、色相及纯度三个维度来表示颜色的体系，通过孟塞尔色卡就可以进行颜色匹配，它可以表示任何一种颜色的空间位置。

色环是在彩色光谱中所见的长条形的色彩序列，是将首尾连接在一起，使红色连接到另一端的紫色而形成的环，色环通常包括12 ~ 24种不同的颜色（图1.1）。按照定义，基色是最基本的颜色，按一定的比例混合基色可以产生任何其他颜色。相似色是指在给定颜色旁边的颜色。如果以橙色开始并想得到它的两个相似色，就选定红色和黄色。使用相似色的配色方案可以令颜色协调和交融。对比色是指在色相环上相距120° ~ 180°的两种颜色。互补色是在色相环中呈180°角的两种颜色。孟塞尔所创建的颜色系统是用颜色立体模型表示颜色的方法，它是一个类似球体的三维空间模型，把物体表面色的三种基本属性（色相、明度、纯度）全部表示出来。整个模型体系是以色彩的色相、明度、纯度三属性为色彩表示法，色系中心轴由黑－灰－白的明暗系列构成，并以此作为有彩色系各色的明度标尺，以颜色的视觉特性来制定颜色分类和标定系统，按目视色彩感觉等间隔的方式，把各种表面色的特征表示出来（图1.2、图1.3）。

色彩调和与色调问题是初学者在绘画实践中经常遇到又很难解决的问题。依据孟塞尔色立体，确立一个色或一组

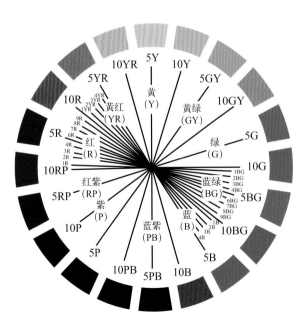

图1.1

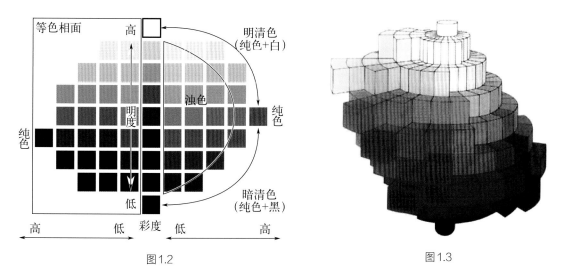

图1.2

图1.3

色后，可以清晰明确地从色立体中求出相应的调和色，其方法是从几何学秩序方向中去选择的。

　　绘画的材料、工具、媒介，被人们发现并不断改进与运用，形成不同的美术表现形式。在人类发展的不同阶段，国内外在社会生产、人文面貌、劳动审美发展模式上存在差异，不同历史阶段的绘画形式交融发展。从水粉画在国内近几十年的发展来看，我们普遍认为水粉画种是西方传入东方的绘画形式，是全新的画种。然而，从历史上看，我国北魏时期的敦煌石窟壁画、魏晋南北朝时期新疆地区石窟中的佛教美术、元朝永乐宫壁画和历代工笔重彩画，以及古代院体画与民间绘画等，都是使用水溶性粉质颜料绘制而成的。古罗马地下墓室中的壁画，也大多是使用胶或蛋清调和颜料粉绘制而成的胶粉画。意大利文艺复兴时期的美术大师们手下的壁画原作，在后来修补过程中经专家考证发现，有的也是使用胶粉颜料绘制的。这些古今中外早已出现的使用粉质水溶性颜料的绘画作品，都具有水粉画的基本艺术特点，这说明水粉画颜料产生与使用的历史非常悠久。这类古代水粉画，虽然使用的颜料品种有限，作画的工具与方法也与现代水粉画有所不同，但对现代水粉画的提高与发展具有研究与借鉴的意义。依据现今的美术资料，可以认定欧洲大陆最早运用水彩作画的是15至16世纪的德国巨匠丢勒，他在学画时期就用水彩画风景和动物、植物。他常向使用的水彩色中掺入不透明的白粉色，或用白粉色画出明亮部分，而这就是水粉画的表现效果。丢勒时期的水彩画，只是处在水彩画的萌芽时期。按绘画的品种与方法来说，到18世纪，英国水彩画才逐渐完善，成为独立的画种出现在画坛上。现代水粉画实际上是英国18世纪水

彩画发展中的一个分支，它的产生及发展与欧洲大陆水彩画的产生及发展有着密切的关系。水粉画被认为包含在水彩画的范畴之中，称为不透明的水彩画，用水粉颜料绘制的广告招贴画等统称为水粉画。20世纪80年代，随着我国经济技术的改革，使美术教育与实用美术在社会文化与经济建设中得到了广泛关注，促进了水粉画种的不断普及与发展，使它具有一套完整、系统而有别于其他画种的不同技法，成为在绘画领域中具有群众基础而又受专业画家所钟爱的一个独立画种，不断显现出自身独特的美学价值和艺术风貌。

# 2 水粉风景画创作基础

创作者对美的构图选择、灵活处理色彩表现等诸多技能的掌握，需要经历长期的实践训练。色调准确，画到画面准确的位置，最后组成一幅形象逼真、具有感染力的色彩画面，不是一蹴而就的过程。描绘色彩和调色是两个重要的环节，也是不可分割的两部分。仅仅看到描绘过程而没有看到色彩是怎样调节的，还是不能完成一幅好的色彩画面。

# 2.1 色彩与光线变化

水粉风景画以室外山川、树木、花草、建筑等为主要描绘内容。水粉画作为一种色彩艺术，在室外写生过程中是非常便捷的一种表现形式。在自然真实的环境下研究分析影响画面创作的各种要素的关系，对于更好地表现丰富多彩、瞬息万变的自然景色非常重要。

室外视野开阔深远，空间增大，景物繁多，加之阳光的直接照射和气候的迅速变化，景物陈设状况与室内有着明显的差异。从光源方面讲，室外一般受阳光直接照射并受天空反射光的影响，晴天景物在阳光的直接照射下，受光面光线集中而强烈，所有景物因受光而全部笼上一层不同程度的色光。光的作用使得景物明暗清晰、形体清楚，背光面和投影部分受天光和环境反射光影响大，色彩透明且丰富，因而景物在阳光、天光和环境反射光的影响下，形成了色彩冷暖和明暗的强烈对比，也使景物显得五光十色。傍晚的阳光光色红橙分明，景物在光的作用下色彩变化更大，受光面和背光面景物色彩的补色关系也一目了然，这时的光色和补色几乎都改变了景物的固有色，而变成了强烈的对比色，作画时应充分认识到这一点。阴天景色主要受天光照射，明暗对比虽不强烈，但景物间的固有色面貌也趋于明显。室外的空间变化应比室内显著，阴影没有室内突出。另外，自然界的气候光线变化大，使得景物光照状况也会因光线的移动和气候的影响而发生迅速复杂的变化，这是野外写生色彩的一大特点。

从环境方面讲，室外环境复杂多样，景物所处环境不同，光色状况也千差万别，环境不仅决定着景色、环境色的状况，而且还会引起光源色的变化，这对我们理解色彩的变化规律是很重要的。从空间透视方面讲，室外观察视野开阔，景物的色彩、空间透视随着空间的推移也会发生明显变化，景物明暗和色彩对比显著变弱，一般色彩透视的变化规律为：暖色相的景物随空间的推移而变灰变冷，冷色相景物随空间的推移而变弱。不管是晴天还是阴天，各种景物色彩在空间透视下都会逐渐向天际的色彩靠拢而变得模糊、隐约，空间越大，此现象越显著，这是室外与室内作画在空间透视上的一个最为突出的区别。从色彩感觉方面讲，室外景物在偏暖的阳光直射下受光部分较暖，背光和投影部分较冷，向地和透光部分较暖，朝天空部分较冷，反光部分受环境色影响较大，明暗交界部分较暗且含明暗两部分色彩，它与明部对比突出，中间色部分固有色较明显。由于时间的差异，光色对景物冷暖的影响也不一样，例如中午阳光直射，光源趋于白光，空气阻隔也小，且因受天光影响，景物会产生受光面偏冷、背光面偏暖的现象。

总之，由室内的色彩训练到室外的风景写生，从景物到光色，室外与室内都

有着非常明显的差异。这不仅是由于景物光源色、环境色和固有色不同而引起色彩关系的变化，还由于空间的推远、气候的突变。光源的移动会造成光与色更为复杂的变化。这就要求绘画者在描绘时要结合具体景物状况，将各方面联系起来进行观察和认识，抓住特定时间、光线、气候环境下的光色特点进行描绘，这样才能把具体景物的光色状况表现出来。以上所介绍的光色状况仅仅是一般景物的色彩变化基本规律。风景写生的关键是深入自然，从自然景物中摄取并升华成艺术语言，没有对自然景物的真实体验，就难以创造出生动形象的风景画。

# 2.2 工具材料与笔触

## 2.2.1 工具材料

### （1）水粉笔

可以用来画水粉画的笔种类较多，如水粉笔、水彩笔、油画笔、毛笔等，可以根据自己的作画习惯及对不同笔的偏爱进行选择。一般水粉画的笔要求柔软而富有弹性，笔锋要有圆、方、尖、扁及大小区别，以便于表现不同的对象和运用不同的笔法。也可以根据画面需要选择画刀作画（图2.1）。

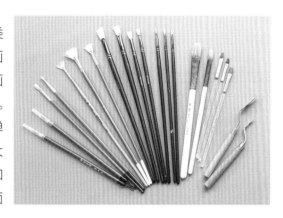

图2.1

### （2）水粉纸

水粉纸是一种水粉画专用的纸质，颜色丰富各异，其中以白色最为常见。由于水粉颜料具有的综合性能特点，根据绘画需要也可以选择卡纸等吸水性较好的纸张。水粉纸的表面有凹凸的点状纹理，有着很强的吸水能力，可以锁住叠加的颜料，从而使画面感更加清晰。注意纸质的选择，劣质的纸张薄、吸水能力差，颜料容易交叉混合，影响画面效果。

### （3）水粉颜料

初学者可以选用42或56色套装水粉颜料，色彩按色相与明度秩序排列，有利于对颜色的辨识。当熟悉了各种不同色相的混合搭配以后，可以根据自己的作

画习惯选用各种管装或瓶装颜料（图2.2）。

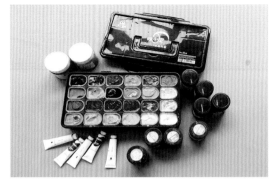

图2.2

### （4）调色盒

市面上常见的24格或36格调色盒就能基本满足作画的需要。干净、保湿的调色盒是水粉色彩创作的保证。

## 2.2.2 笔触

水粉风景画为表现不同的画面内容需要采用不同的笔触，常见的水粉画笔触包括：干笔（图2.3），饱和的色彩调和后，吸去笔上的水分进行干画。湿笔（图2.4），笔上含水量较丰富，晕染时色彩自然，渗开衔接。勾笔（图2.5），用叶筋

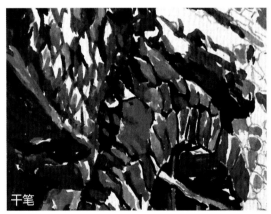

图2.3

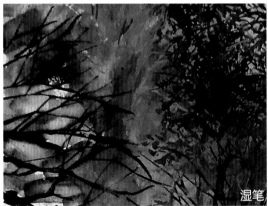

图2.4

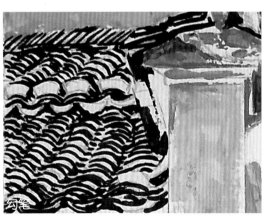

图2.5

图2.6

笔蘸饱和的颜料画流畅的线条。摆笔（图2.6），利用水粉笔的宽度蘸色，横摆笔铺色。厚涂法（图2.7），几乎不加水稀释颜料，用干笔作画。薄铺法（图2.8），用饱含水分的湿笔在大面积的画纸上铺色。

厚涂法

图2.7

薄铺法

图2.8

# 2.3 创作构图与透视

## 2.3.1 水粉风景画创作的构图

构图的含义即是组织画面，把对象在画面上作适当的组织和安排，使画面既有重点，又有审美变化。构图也是用形象思维的方法来认识和反映客观现实的过程。水粉风景画创作构图相较于静物画构图，更强调空间纵深感、画面物象层次与主体形象表达。从构图传递的色彩语言来看，对自然色彩的分析归纳与画面色调的含蓄表达都成为水粉风景画构图的中心内容。构图是艺术创作过程中的重要环节，从整体到局部伴随画面创作的整个过程，构图与形式美法则紧密依存，共同揭示作品的主题。

### （1）构图要素

透视关系应准确，要表现好风景的空间层次，不能违背空间透视的基本法则，反之，会由于透视关系的错误，而影响空间层次的表现。另外，视平线的安排也十分重要。高与低给人感觉不一样，视平线高，或者在画幅之外，给人感觉宽阔、高深；视平线定得很低，给人感觉平远（图2.9）。

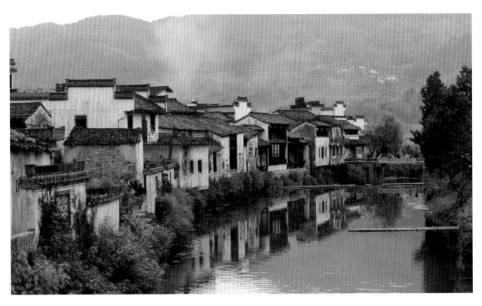

图2.9

创作的画面要分清主次、主宾关系。所谓主，即是主体，景物中主要的形体。宾则是陪衬体。画面主体能够表达作者的感受和体现画面的主题。艺术作品有别于原始自然景观，它是以主体形象深刻揭示和表现思想感情的，为创作者所提炼描绘，所以它比生活中的原型更形象、生动、完美和典型化，即更富有艺术感染力（图2.10）。

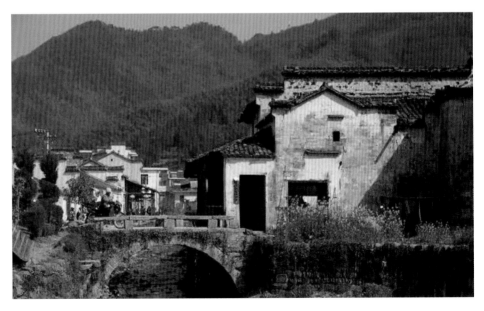

图2.10

应明确空间层次，在自然景物中有意识地划分远、中、近三大层次。层次的划分，有利于表现深度与空间感。

归纳概括，即除分清画面层次外，还要注意对自然景物进行整理取舍。所谓概括就是对自然界作减法处理，减去一些层次和细节。在我们表现自然景观时，不可能做到把自然界所有的物体都表现出来，对着自然界一枝一叶、一点一滴地描绘是绝对做不到的，必须进行必要的筛选、取舍、加减，集中概括地处理对象。

节奏韵律，错落有致。节奏泛指音乐节拍的轻重缓急，节拍的强弱或长短交替出现，合乎一定的规律形式。绘画创作物体的大与小、黑与白、浓与淡、光滑与粗糙，以及空间的分割和各种肌理均有一种内在联络的视觉突变。所以，在绘画构图时，不能忽视节奏变化的原理。

### （2）构图基本形式

均衡式构图，是主形置于一边，非主形置于另一边，底形分割不均匀的构图，能达成视觉感受分量与空间位置、形式的平衡，起到整体画面视觉要素平衡的作用，给人以满足的感觉，画面结构完美无缺，安排巧妙，对应而平衡，常用于表达动态内容与形式。其构图的样式有弧线构图、对角线构图、渐变式构图、"S"形构图、"L"形构图等。

水平式构图，可使画面安定、平和，增强画面的稳定感。水平式构图的物体不能放在画面正中，须处于一个偏上或者偏下的位置。这一构图纵向上的空间层次较少，为了让画面丰富，各个物体要在形状、大小、高矮、颜色等因素上形成对比，同时还要安排好位置，以形成前后的空间层次。

垂直式构图，给人以高耸与上升的感觉，经常用来表现向上和向下的物体，比如并排的大树与高耸的建筑物。

"S"形构图，是指物体以"S"的形状从前景向中景和后景延伸，画面构成纵深方向的空间关系和视觉感，一般以山间小路、河流等形式为常见。这种构图的特点是画面比较生动，并富有空间感。

三角形构图，以三个视觉中心为景物的主要位置，有时是以三点成面的几何构成来安排景物，形成一个稳定的三角形，这种三角形可以是正三角，也可以是斜三角或倒三角，其中斜三角较为常用，也较为灵活。三角形构图具有安定、均衡但不失灵活的特点。

满幅构图的其中一种是将主题形象布满画面，效果充实饱满，另一种是将主体形象弱化，并无明确的主次之分，画面均衡。满幅构图关注的是整体画面的表达，而不是某个局部。创作者在表达个人对事物的认知以及艺术情感时，采用满幅式这种特殊构图形式，有着其他构图所不能替代的意义。

### （3）水粉风景画构图训练中的注意事项

构图形式可以理解为一种抽象的架构，它对于人们内心的反映，是由色彩表现要素、内容所处时空和它们的组合关系所决定的。视觉心理是一种心理现象，它离不开一个人的经历和所处的自然环境和社会环境。由于时代、环境和经历的不同，可能对某种造型形式的心理反应也不相同。对水粉风景画构图形式的选择一方面源于创作者当时的心境，另一方面源于对画面美感形式的充分理解。首先要对画面的整体有比较完整的认识，尤其是物体的形体特征、主次关系、疏密虚实、空间层次、物体固有色深浅对比等因素，要做到心中有数。起稿时要将确定要表现的物体合理、恰当、完整地安排在画面上。构图时视点高低适宜，要注意物体位置的疏密关系与呼应关系、画面的均衡与变化关系、整体空间关系等。水粉风景画中要抓住和塑造一个兴趣中心，它是画面中最重要、视觉感受最完美的部分，以此吸引观众目光，引导其浏览整幅画面。

## 2.3.2 水粉风景画创作的透视

透视被运用于各种形式、体裁、风格的美术作品中，对表现主题、创造构图形式和提高表现力起着重要的作用。透视是表现空间的主要因素。

自然界的各种景物，由于透视关系，形体会产生变化，即产生近大远小的距离缩减现象。要理解这一变化规律，必须懂得透视的基本原理。在风景写生中，描绘建筑物、江河、道路这类景物，如不能符合透视变化规律，建筑物就会歪斜，江河、道路也不能平卧在地面伸向远方。

在风景构图中，要了解平行透视、成角透视、仰视、俯视的图像特征，见图2.11～图2.14。了解画面视高，即视点的高低。不同视高的构图特点与表现目的应是相互联系的。视高大致可分为低视高（仰视）、一般视高（平视）、高视高（俯视）三种。

如果侧立面与主垂线重合则缩窄为一条直线。
直角水平变线离主垂线愈近愈斜，愈远愈平。

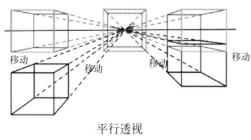

平行透视

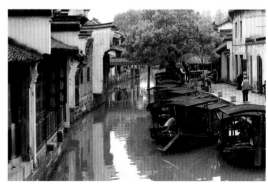

图2.11

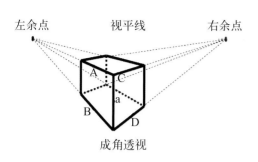

左余点　　　　视平线　　　　右余点

A C
B
a
D

成角透视

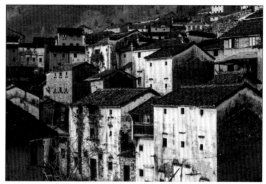

图2.12

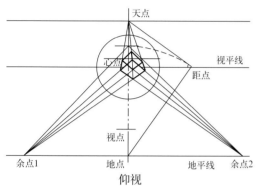

天点

心点
视平线
距点

视点

余点1　　地点　　地平线　余点2

仰视

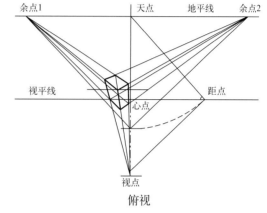

余点1　　　天点　　地平线　余点2

视平线
距点
心点

视点

俯视

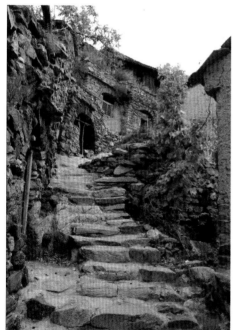

图2.13

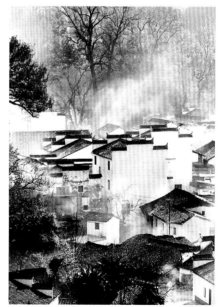

图2.14

低视高，即作者观察对象时的视点接近地面或低于地面。在写生时坐在地面作画，属于低视高，地平线不能定在画幅二分之一以上的位置，应接近画幅底线。也有一些仰视的画幅视点，可以在画幅底线以下。这种仰视的风景构图，表现的景物能产生巍然屹立、气势非凡的效果。

高视高，作者的视点在人们头部以上，即从高处俯视地面景物。如到高山坡上去写生地面景色，视平线必在画幅上部或幅外，可表现宽阔的地面和深远空间（景物与景物前后遮挡的程度减少）。高视高的透视构图可以加强宽广的境界。

一般视高，即作者站着或坐在较高凳子上作画时的视点高度。一般视高的视平线在画幅中间部分，这种视高的构图近似现实生活的环境，能使观众有身临其境的感觉，但处理不好容易使构图平淡，缺乏生动性。

## 2.4　色调与局部特写

### 2.4.1　色调

取景构图是水粉风景画画面的形式因素，色调与意境是画面形式内容的创造。水粉风景画表达应以景抒情，对意境、气氛的描绘有特别的要求。水粉风景画面如果缺乏主题、内容，就不耐看，不能引人入胜。水粉风景画中意境的创造，除了取决于构思取景、构图之外，与色调的关系最大。色调的营造是色彩表现中的关键所在，画面色彩"情调"有很强的抒情作用和感染力。自然界的景物因为光源、气候、季节的不同构成了带有色彩倾向的主体色调，如春、夏、秋、冬四季的色调。春季万物复苏，大地以绿色调为主，生机勃勃；夏天阳光充足、景物生长旺盛，呈现出明亮的暖色调；秋天是个丰收的季节，以金黄色调为主；冬天大地一片苍茫，以冷色调为主。这都是很典型的季节色调。另外，光源、气候不一样，色调也会不同，如晴天、雨天、清晨、晌午、傍晚就呈现不同的色调，这需要我们去认真观察与分析。色调既可以是客观世界的一种真实反映，也可以是创作者主观提炼概括的产物。描绘自然景物不仅仅是真实地表现色调，还要有一定的意境，借物抒情、取物之形写其意，表达对自然、对社会生活的内心体验。在水粉风景画创作中要充分注意色调的作用，同时，还要把色调和意境的创造结合

起来，这样的作品才更有艺术感染力。

从白桦树与凉亭色彩表现的冷暖倾向来感受色调对营造情境的作用。白桦是温寒带落叶乔木，树皮白色，光滑，白桦喜欢阳光，具有很强的生命力。画面构图树干粗细相间，茎叶穿插。对自然状态的树木生长色彩的描绘结合创作者对绿色、活力、希望的内心情感倾向，画面呈现绿色为主导的清新色调（图2.15 ～图2.18）。

图2.15

图2.16

图2.17

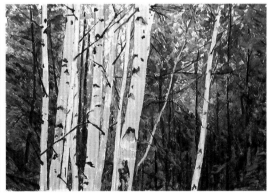

图2.18

六角凉亭秀丽端庄，凉亭与四周植被、湖石、黄石相衬，线条曲直变化，色彩相映，画面色调受到季节植被色彩与黄石暖调的影响，呈现橘色调倾向（图2.19 ～图2.22）。

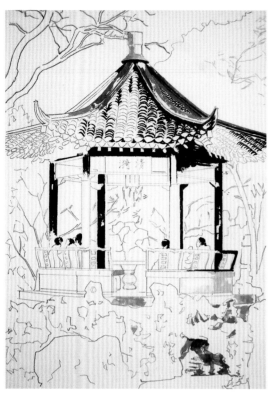

图2.19

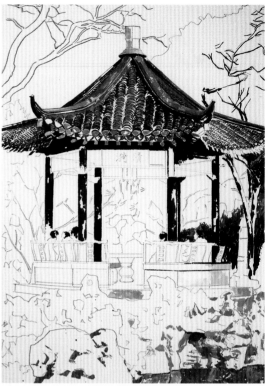

图2.20

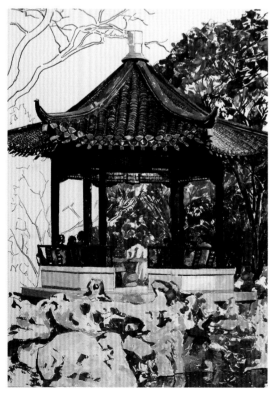

图2.21

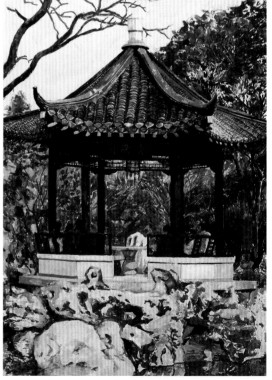

图2.22

## 2.4.2 风景局部特写

### （1）水面（图2.23～图2.26）

水面采用趁湿混色、趁湿接色、干湿结合的铺色方法。

图2.23

图2.24

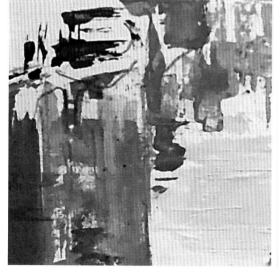

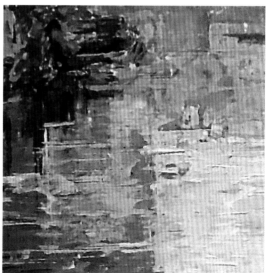

图2.25

图2.26

## （2）石块（图2.27～图2.30）

石块采用依据轮廓勾线的方法，对不规则的块面按照明度顺序铺色，采用干画法。

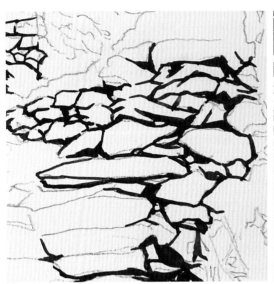

图2.27

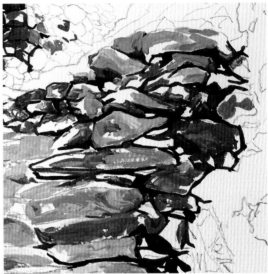

图2.28

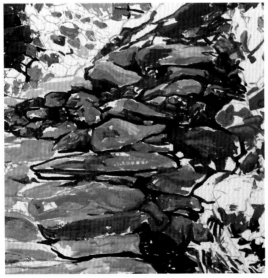

图2.29

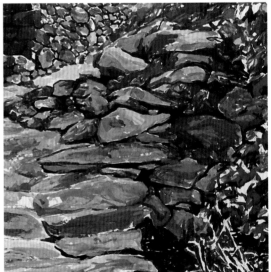

图2.30

## （3）墙面（图2.31～图2.34）

墙面依照风雨侵蚀色彩斑驳的特点，采用干湿笔触结合的手法。

图2.31

图2.32

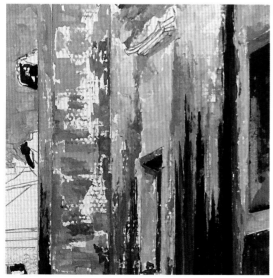

图2.33

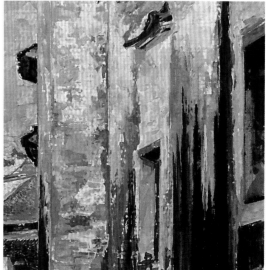

图2.34

## （4）瓦片（图2.35～图2.38）

画面屋顶瓦片繁多，但并不杂乱无章，如果要表现瓦片的真实与自然，规范的铅笔稿是铺色的重要基础。

展现组成整体风景画面内容的特写部分，有利于对景物细节的刻画，包括铅笔线稿、勾线与平铺色彩选择、覆盖色彩的顺序，从画面的最小组成单元去理解，从细微之处看到整体画面构成的本质内容。

图2.35　　　　　　　　　　　　　　　　　　图2.36

图2.37　　　　　　　　　　　　　　　　　　图2.38

## 2.5 局部色稿与明度变化创作案例

### 2.5.1 灌木

　　无论是单簇的灌木还是几处灌木的空间组合，都要考虑形体的组织美感。单簇要考虑树木枝干的根部、中间多空隙枝干和树冠的形态，以及树枝从根部向上、向周围的张力状态，还要考虑整体结构，枝干遮挡、粗细、紧密和分散的组织状态。多处灌木要综合考虑每处造型之间的大小、远近，在纸面上塑造空间透视的立体感（图2.39、图2.40）。

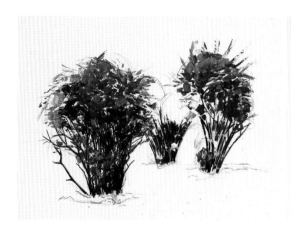

图2.39

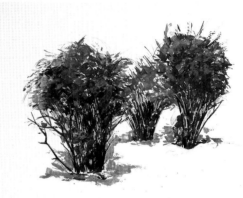

图2.40

　　灌木黑白色调与彩色的效果对比如图2.41、图2.42所示。

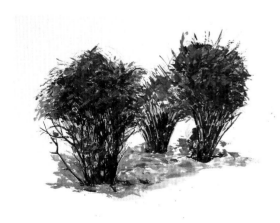

图2.41

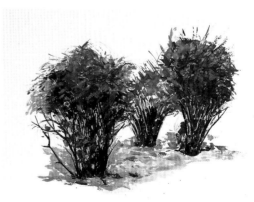

图2.42

## 2.5.2　小船

　　风景画中的局部色彩稿以小船为例，选择小船更具有美感的视觉形式，例如：小船的造型样式、在水面的角度、船体的色彩、光线的照射角度等方面。综合以上各种因素勾画轮廓草稿。画面色彩的调节和铺色顺序从暗部颜色开始，注意不断寻找对比色，注意细节刻画（图2.43～图2.46）。

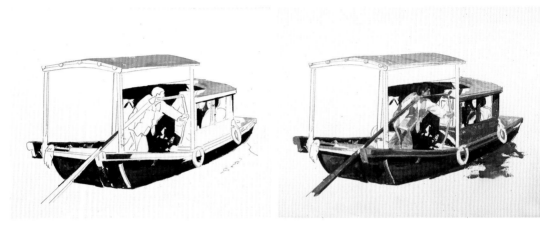

图2.43　　　　　　　　　　　　　　　　　　　图2.44

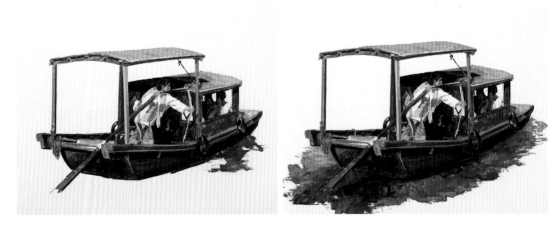

图2.45　　　　　　　　　　　　　　　　　　　图2.46

小船黑白色调与彩色效果的对比如图2.47、图2.48所示。在调节颜色，铺设色彩的整个过程中，都要考虑光影明暗的对比关系。色彩塑造整体协调的三维空间与光线明暗空间关系是紧密联系在一起的。

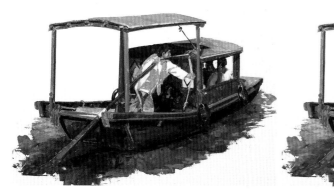
图2.47

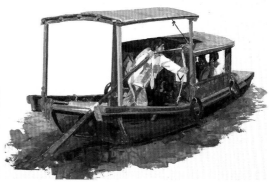
图2.48

### 2.5.3 小桥

小桥造型受环境、使用功能、材料等因素影响，外观设计各有不同。画面选取拱形桥洞，方形石块垒积的桥面、石阶，两侧护栏；线条曲直相映，整体造型设计雅致。画面色彩分布的考虑：小桥配合水面荷叶与花苞点缀，刚柔相济，色彩交相辉映，虽然是局部色稿，也要考虑全方位的视觉审美要素（图2.49～图2.52）。

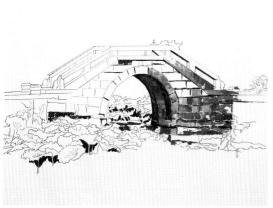
图2.49

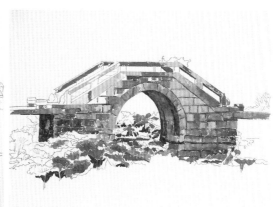
图2.50

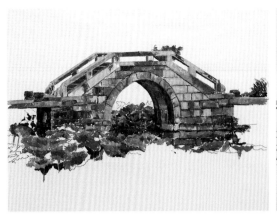

图2.51

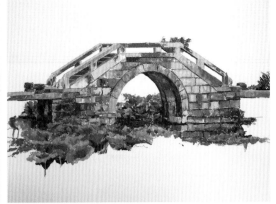

图2.52

小桥黑白色调与彩色的效果对比如图2.53、图2.54所示。

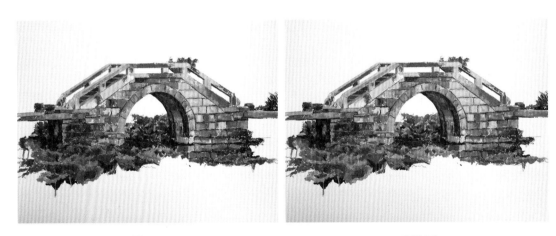

图2.53

图2.54

画面的色彩空间效果是通过物象色彩相貌与光线明暗相结合而表达出来的，有些时候我们用色彩塑造空间是依据色彩及色相本身的明暗关系，如：蓝色本身明度低，画暗处，红色、绿色画中明度色彩，黄色画亮部色彩或加白色来表现画面的色彩与明暗关系，实际全色相的画面，要用黑色和灰色来调节色彩。

# 3 水粉风景画创作步骤

依据水粉画材料特点和长期实践经验，水粉画的创作步骤即为水粉画创作实践的基本方法。水粉画从对画面完成效果的预期到依据基本步骤的完成，依创作者对材料技法的掌握、对画面内容认识情况的不同，作品最后表达的效果也不同。学习水粉风景画，可以从临摹水粉风景画作、绘制局部特色景物开始，找到适合自身表现特点及风格的作品。多尝试多思考，逐渐明确自身对色彩运用与表现特点的把握。经过一定时间的临摹训练，在室内也可以参照自然实景图片进行绘画创作训练。为了深刻理解大自然景物中色彩、光线复杂多样的变化规律，选择恰当时间到室外进行写生是水粉风景画创作的必经实践环节。只有体验自然环境下景物的色彩、轮廓，以及随时间、气候等因素变化的特点与规律，才能逐步真正了解水粉风景画独具魅力的表现特色，理解水粉风景画的核心审美特点。

水粉风景写生的作画方法遵循"整体—局部—整体"的普遍规律，即依据"从整体出发画色调大关系—局部塑造深入刻画—调整局部服从整体"的总原则，按照先湿后干、先深后亮、先薄后厚、先远后近、先大后小、先主后次的着色基本步骤作画。当然，这是一般性规律，实际上在色彩实践中，不同的表现对象可以灵活处理，不同个性的作者、不同的画面构成，会产生不同的表现手法和表现风格。

在绘画中建立起整体的全局观念，认识物质形态存在的"对立统一"属性，把水粉风景画创作的视觉审美因素与一般辩证原理紧密结合起来，画面处理上有强有弱、有虚有实、有主有次、有干有湿、有冷有暖，使艺术作品充满睿智哲思的意味。在作画的过程中要灵活运用不同的艺术手法，对真实的自然进行艺术加工，在艺术创作活动中只有作者本身才是审美因素表现的主人，艺术创作者在自然景物客体面前的不同选择，体现了创作主体的艺术观与价值观。

# 3.1 起稿构图

　　构图也称为"布局""章法"，创作者根据主题思想和取材的需要，立意布局，将要表现的对象按轮廓、形状、色彩、明暗加以适当的组织、安排、处理，以构成协调完整的艺术画面。风景画创作以大自然为对象，与有特定内容和范围界定的静物画、人物画不同，风景画面对的是广阔无限的大自然，如何在连绵不断的视野中截取最理想的部分，使之成为符合审美预期的画面内容，以及进行怎样的画面安排，这是在构图环节首先要解决的问题。教师在引导与塑造学生审美思维模式的过程中，要培养学生的创新意识，改变学生的思维定式。通过多观察、多思考，确定了画面要表达的主体内容以后，用铅笔或用单色直接简略起稿，对画面可作适当的取舍与调整，要注意安排好画面形体构成关系，处理好色调与色彩的搭配关系，处理形体点线面的节奏与旋律，以及空间透视、主次强弱、虚实疏密对比关系，使画面富有节奏感和秩序感。

　　以水粉画《印记》创作过程为例，画面选择用画笔调节水粉色直接起稿，依据画面尺寸、景物形体疏密和色调、明暗对比效果，创作者内心对画面完成效果的预期，开始起稿与深入，如图3.1、图3.2。

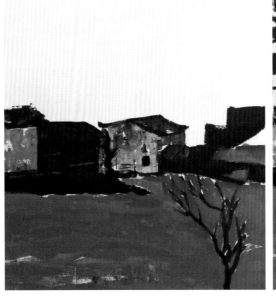

图3.1

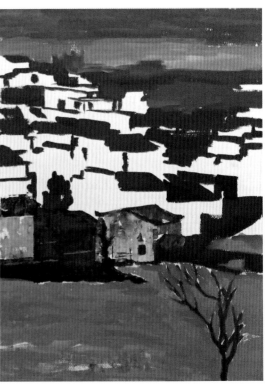

图3.2

## 3.2 铺大色调

铺大体色彩阶段，依据画面内容把天空、地面、景物的色彩关系用大块色彩铺出，关键是把远、中、近景三大关系拉开，努力调整三者的关系。这一阶段不要急于向深入阶段转入，要处理好空间层次，注意画面的色彩构成关系。具体处理色彩构成形体的冷暖、明度、纯度、虚实强弱、色彩空间透视关系。确定物象的空间、明暗、冷暖的大色调关系，用透明薄画法、湿画法自远而近地概括交代景物大的形体结构，注意表现天空、地面与景物的大色彩关系，不拘泥于细节的刻画。每次作画，在铺色过程中都会受到多种因素干扰，影响画面色彩效果，可以从色立体上寻找新的色彩调和与组织方法，通过整体观察，不断发现问题，对不调和的色彩考虑怎样去补救，是洗掉重新铺色还是直接覆盖色彩，要根据具体情况来确定。

画面色彩铺色可以依据视觉感受的兴趣点不断转换位置，不断丰富画面。

每一幅画面，用怎样的色彩去表现，铺色形式、笔触运用都要有一个心理预期。规划画面表现风格与体现内心志趣，需要对色彩表现全面理解。从开始作画到结束，有一个审美风格的内在界定。审美预期达到了，即可以不画了，多画、少画都会不理想。对于喜欢探索的学生，还要继续在实践中验证形式美，如：不等边三角形，其三个点无论怎样摆放，都保证它是不等边三角形，三个点的距离与三个点的大小有内在尺度与逻辑关系，这种美感是一种均衡的美感，三个点可以有大有小，通过距离来达到均衡。此外，还有一种美是对称美，还有一种是韵律美。在色彩体现上，每一处单位面积要有三种色彩，通过三种色彩来表现空间。感觉一幅画面上都是纯色，实际上运用了纯色和灰色的搭配，因为纯色显性作用的特点，你会感觉到整个画面都是在用纯色表达。

## 3.3 局部塑造

如图3.3、图3.4《印记》中，画面色彩变化跨度不大，相对单一，以黄绿色草地，赭石、熟褐、灰绿色屋顶，大面积灰白墙面为主，墙面灰色相变化相对丰富。暗部调色是基础，暗部色调确定了，决定后续色彩调节的参照，暗部色是景物固有色加补色与环境色调节形成的偏灰色块，能表现隐含与转折的空间效果，不是简单的固有色与补色关系。在调色盒里，可以用红、黄、蓝色相调出一个灰色调色相备用，为画面调节不同明度的暗部色作为基础调解色，方便，省时间。

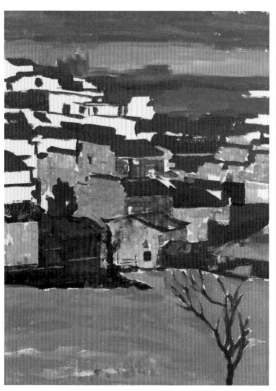
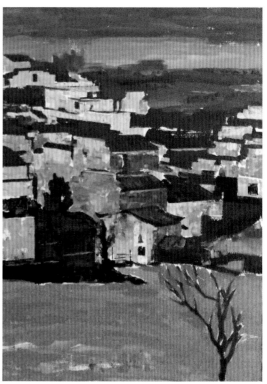

图3.3                                                                                       图3.4

　　在画面色彩的整体塑造过程中，拉开远景、近景的空间层次，处理色彩对比关系、主次关系和虚实关系，运用水粉风景画的多种表现技法，如干湿浓淡、笔触变换等，使画面逐步充实丰富起来。当画面进入到具体刻画阶段时，应观察分析景物的局部形态、色彩、明暗关系等方面，从选择的主体形象或画面铺色刻画的兴趣点着手，根据对局部的理解开始塑造形体，要注意明暗关系和色彩的深浅变化，通过颜色的对比关系与明暗效果来表现形体的立体感。集中画一件物体时干湿变化容易掌握，也容易塑造其受光与背光不同面的色彩变化，这时要随时环顾周围，从局部入手但不能陷入局部、顾此失彼，要看该落笔处与背景和环境的关系，掌握分寸，深入的细节可留到下一步刻画。调色用色要适当加厚、饱和，底色的正确部分可以保留，增加画面的色彩层次。色彩调节与搭配应按照心理审美预期，同时也应参照画面完成的色彩效果，注意调节色彩使画面景物的形态轮廓更加清晰，增加画面形象色彩的饱和度与对比度（图3.5、图3.6）。

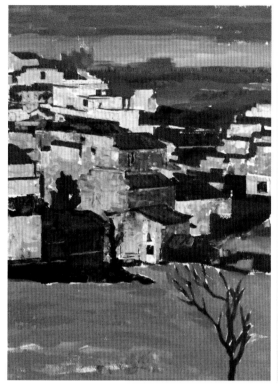
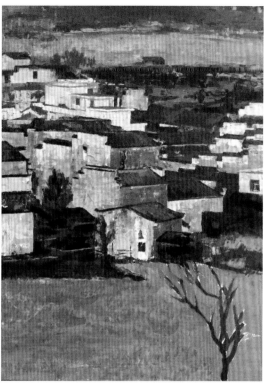

图3.5　　　　　　　　　　　　　　　　　图3.6

# 3.4 整体调整

　　画面整体调整主要涉及色调、色块和造型的调整。整体调整以服从整体画面效果为目的，注重把握好画面的主次关系、加强与取舍以及调节整体与细节的关系，具体来说，水粉画的整体调整可以按照以下步骤进行。

　　① 观察画面。在调整之前首先要仔细观察画面，了解画面的整体色调、色彩搭配以及造型等方面的情况。

　　② 确定主色调。根据画面的主题和情感表达确定主色调，使画面具有统一感。

　　③ 调整色彩关系。在保持主色调的基础上，对画面的色彩进行微调，使色彩关系更加和谐，包括对冷暖色调的调整、对对比色的调整以及对次要色调的调整等。

　　④ 强调或淡化细节。根据需要可以使用不同的笔触和色彩来强调或淡化画面中的细节部分，以增加画面的层次感和立体感。

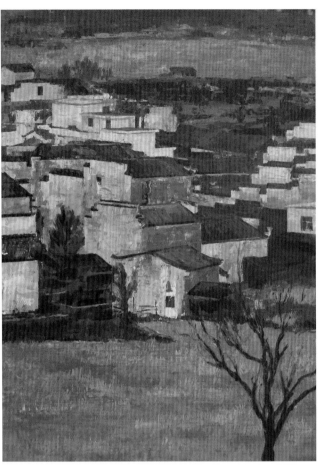

图3.7

⑤ 调整造型。对画面中的物体造型进行微调，使其符合透视规律和构图要求，同时也要注意物体质感和光影效果的表达。

⑥ 审视并完善。在完成以上步骤后，再次审视画面，对不满意的地方进行适当的修改和完善，以达到整体协调统一的效果，保持色调、色彩和造型的和谐统一，通过多次观察和调整，使画面更加完美（图3.7）。

对初学者来说，我们可以选择相对简单、平远的风景来练习，从简单的风景中寻找光影、色彩、造型的规律，从平远的风景中认识色彩与空间的关系。通过练习，逐渐地了解形成远近空间感的透视、明暗层次对比、色彩冷暖及纯度对比、形体复杂与单纯的对比等各种因素，同时掌握表现空间的方法与技巧，也要注意区别主次，要懂得去掉与主题无关的景物，更好地凸显主体。只有当我们的理论认识与创作实践不断紧密结合，我们才能够更加成熟并胸有成竹地完成画作。

作品绘制整体持续的时间与每次作画连贯的时间是完成作品的保障。良好的精力和身体状态是创作的基础。安静的创作空间有利于思考，有利于美感思维的表达，其中也包括光线等因素。创作往往带有强烈的个性审美特征，包括对美感的认知、美的形式认同、个性美感表现与大众美感的统一，以上几个因素综合促成了一幅作品的完成。

画好水粉风景画，需要一个长期不懈的艺术追求与探索的过程，我们要热情地面对大自然、面对生活，走进大自然，亲近大自然，从大自然和生活中汲取艺术的营养，在生活中发现艺术，在艺术中创造生活，这样才能从艺术的必然王国走向艺术表现的自由王国。

# 4

## 水粉风景画作品创作与分析

　　长期的水粉画创作，画面内容、结构复杂，要保证每一个步骤与环节的严谨，首先画稿要准确。画面的铺色步骤从铅笔草稿开始，铅笔草稿的构图、比例准确程度直接影响色彩的造型效果。如果画面铺色不准确，调整色彩需要用调节好的色彩直接覆盖或水洗后再覆盖，这样会浪费创作时间、精力。依据画稿，结合个人对色彩画面的兴趣点调节色彩铺色，既考虑整体色彩关系统一，也考虑局部色彩对比，循序渐进地顺利完成作品，不至于出现画到中间发现形不对或色彩不对，又要花费时间调整形体与色彩的情况。

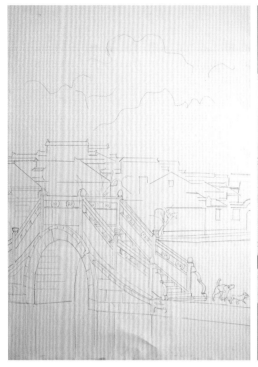

图1

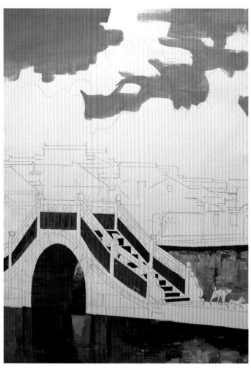

图2

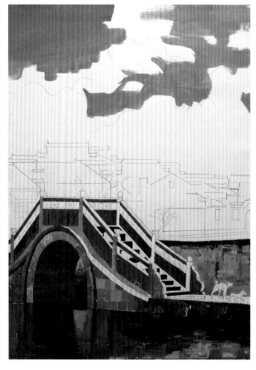

图3

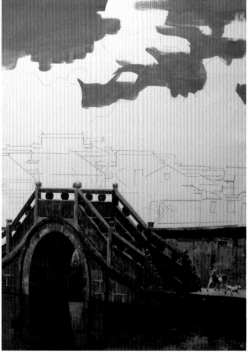

图4

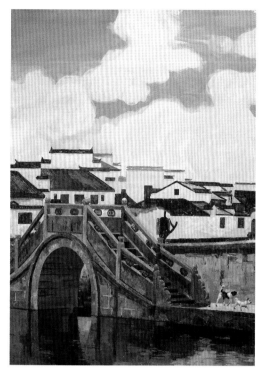
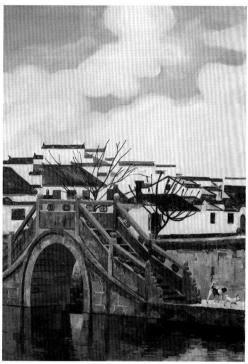

图5　　　　　　　　　　　　　　　　　　　图6

　　选择优质的狼毫或尼龙勾线笔蘸色彩，笔尖不分叉，色彩描绘流畅，可以完成画面勾线等细节。画面中石桥立面的石块色彩相近，画面色彩需要不断地调节出微差色块，用一支笔在明度转换上会不方便，可以准备三支笔调节不同明度下的微差色彩，调节同一明度下的色彩色相混合偏差也会比较方便。

　　水粉画在不断完成的过程中，铅笔稿不完善的地方还要继续调整。画面上同明度的色彩，尽量都画到，如图5墙面的高明度白色倾向色彩，墙面的明度与色相差别不大，可以集中时间把不同色相的同明度色都画上去，这样便于色彩的调节。调色板分几块区域调色，不必及时清洗，以便于重复调色。每处色彩一次调准确，再画到纸面上，不要反复修改色彩。

　　笔触形式，灵活运用。一般美感是一种丰富与均衡的美，在美的框架内去运用笔触、色块，每一处表现元素都具有美感，组成的画面就一定是美的画面。色彩造型的原理，仅听懂不行，还要实践，在有美术实践经验的教师分阶段的指导下，使每个学习者都有一个实践与熟练认知的过程。

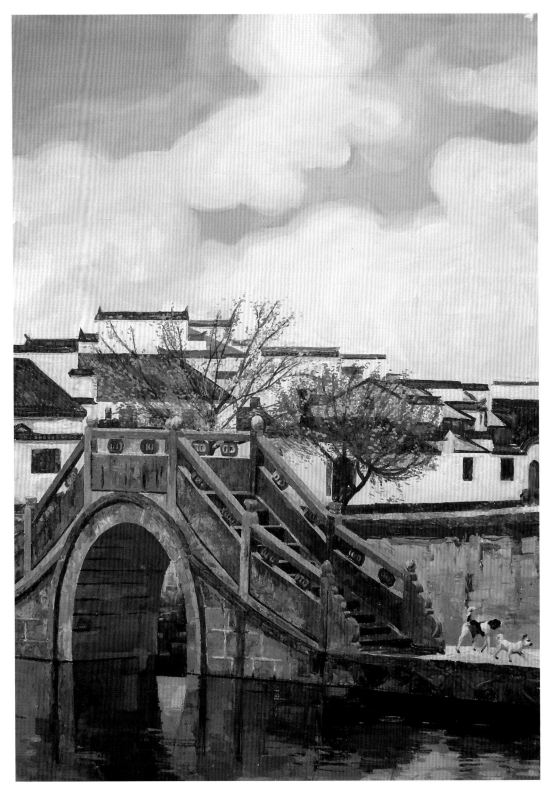

<div align="center">图7</div>

# 4.2 秋 (图1～图7)

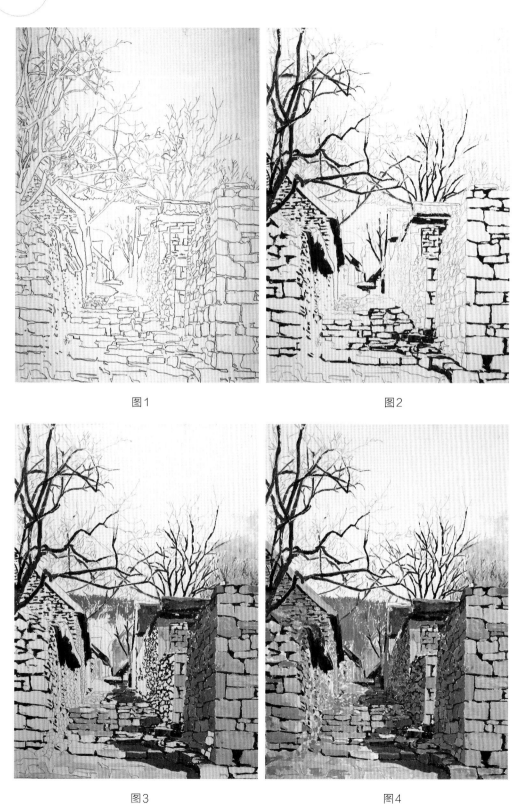

图1

图2

图3

图4

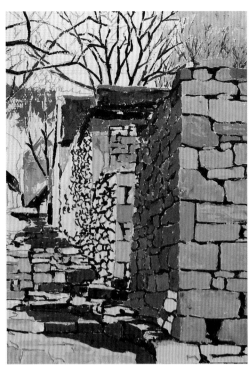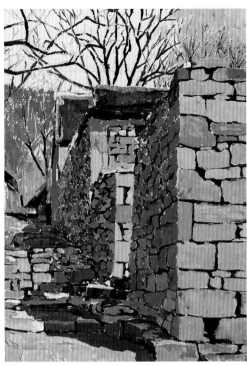

图5　　　　　　　　　　　　　　　　　　图6

在水粉画创作时，要考虑底色、暗部色的映衬关系，力求表现出画面色彩轻松、呼应、整体的视觉效果。每一块色彩都要考虑底色对上一层颜色的衬托作用。深底色平涂上一层的颜色，可以用加白的浅色调覆盖，表现灵活轻松的笔触效果与肌理特点。色彩之间的组合关系，直观体现在明度、色相差别上，更多的是体现在纯度变化上。在形体转折的地方要充分考虑互补色的对比关系。

依据铅笔草稿轮廓，力求调准色彩，铺大色块，避免色彩不准，反复覆盖色彩会影响画面肌理效果，也影响整体画面的视觉统筹安排。平面或转折面，调出三个明度与色相的色彩，结合笔触表现，干湿结合，体现树枝干与树梢色彩的不同。一处色（一个平面单位）最少调节三种色相。视觉很难辨别色彩在光的作用下实际发生的变化，有限的色彩也不能完全调出我们感受到的色彩。依据实际景物色彩，我们往往在用色彩规律作画，如图5、图6。

在作画过程中，有些地方的颜色（如天空色彩）画了几遍就已经达到完成的效果，而其他一些细节地方的颜色，要反复调整很多遍才能完成最后画面需要的效果。

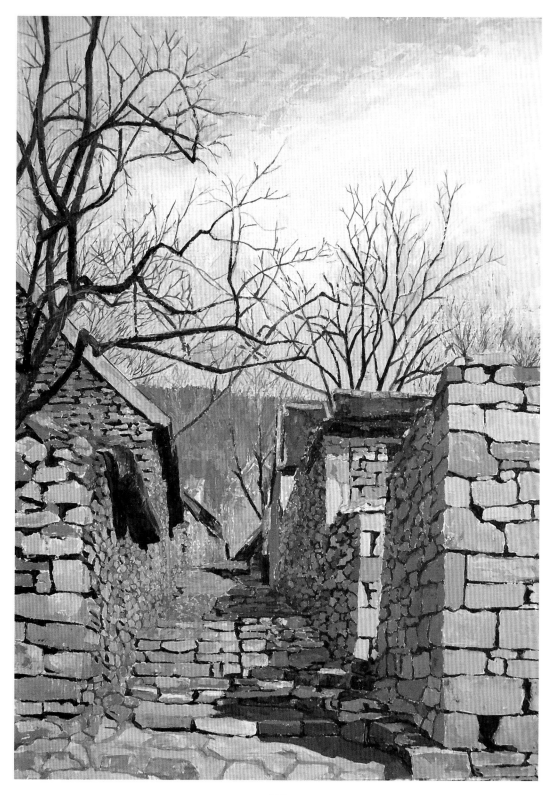

图7

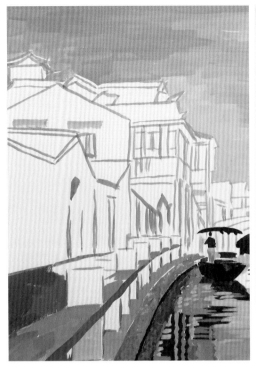

图1

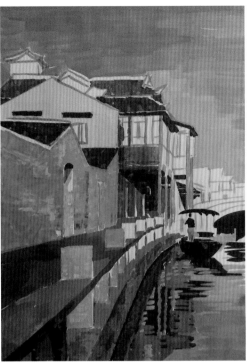

图2

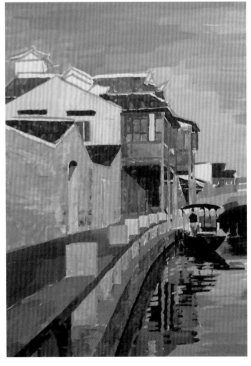

图3

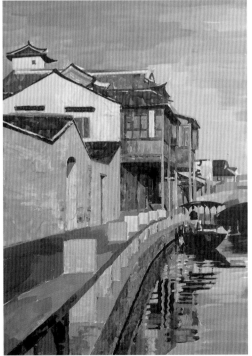

图4

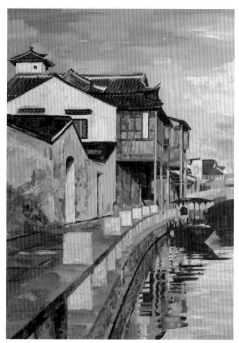
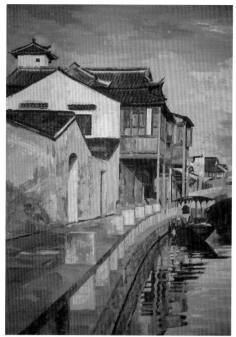

图5 图6

　　画面中厚重的色彩表达与构图形式是创作的中心兴趣点。其中，不同建筑鳞次栉比与石栏的深远渐变形成形式与色彩的对比与统一，水面波纹与天空云朵在色调与表现形式上遥相呼应。水粉颜料具有不透明与水溶性的特点，采用干湿结合、鲜灰搭配的方法能将画面中大面积墙面、石板地面、石栏等饱经历史变迁的风貌表达得更加贴切。水粉材料在性能与表现技法方面介于油画与水彩之间。水粉色的遮盖特点，使色彩可以画得厚重，水粉颜料底层色彩会对表层叠加颜色产生相应的影响，并随水分与色彩饱和度的不同而不同，这一特点恰好表现了画面的历史内涵。在水粉画实践中，根据现有的颜料尽量调节出内心感受的色彩，而在色彩调节色相局限的情况下，利用色彩光影存在规律去作画，强化概括与归纳色彩表现的效果。

　　整体铺色，依据画面景物色彩面貌调出固有色，一般从形体的暗部色画起，混合调节固有色与环境颜色，加减需要的色彩调出理想的色相。开始铺垫的色彩可薄一些，底层对表层色彩有衬托作用，覆盖底层色彩后，能使整体色彩的感受厚重有分量。如图1、图2，画面用淡彩勾勒景物形体轮廓，建筑墙面、路面用厚重的色彩铺盖，通过色相、纯度的变化调节色彩，使画面蕴含的时间、空间信息得到充分展现。调色板上的调色区域要基本规划冷暖色调，将调过的基础颜色保存下来，下次调色可继续使用。这样，减少基础色调色时间，通过加减颜色，可以快速调出需要的色相。不同色感的红、黄、蓝分别混合，形成新的复色红、黄、蓝，也可以作为画面的基础色。

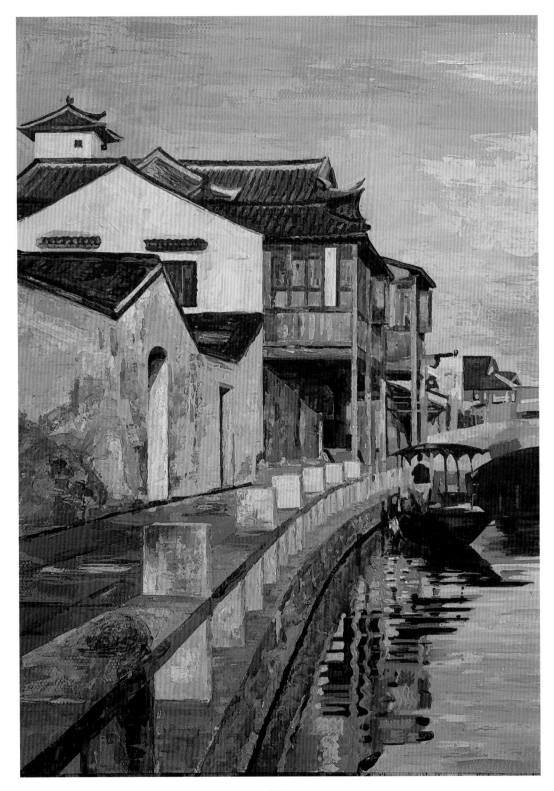

图7

# 4.4　水乡2（图1～图8）

图1

图2

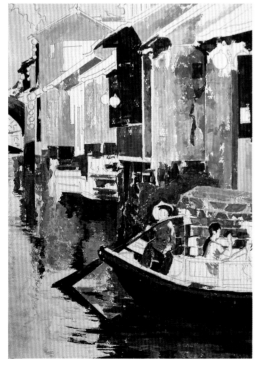

图3

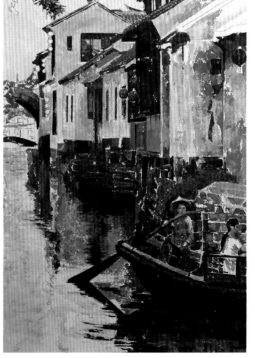

图4

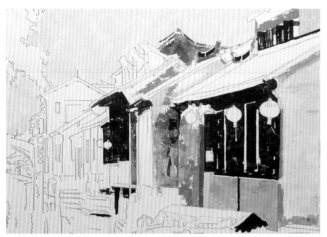

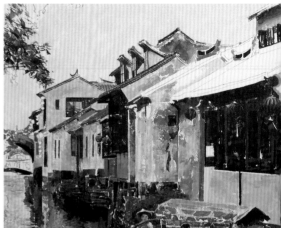

图5

图6

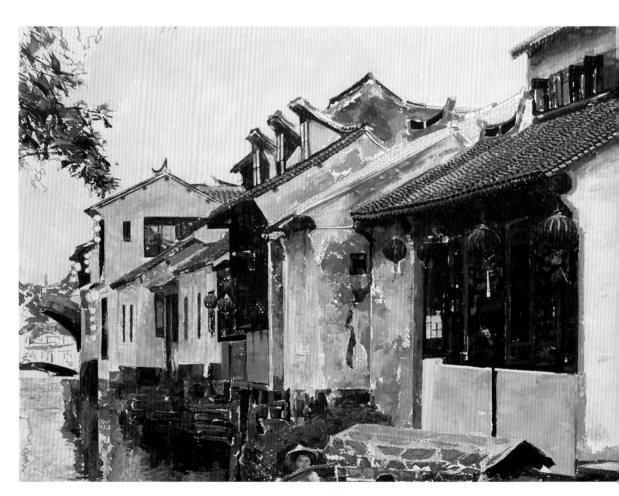

图7

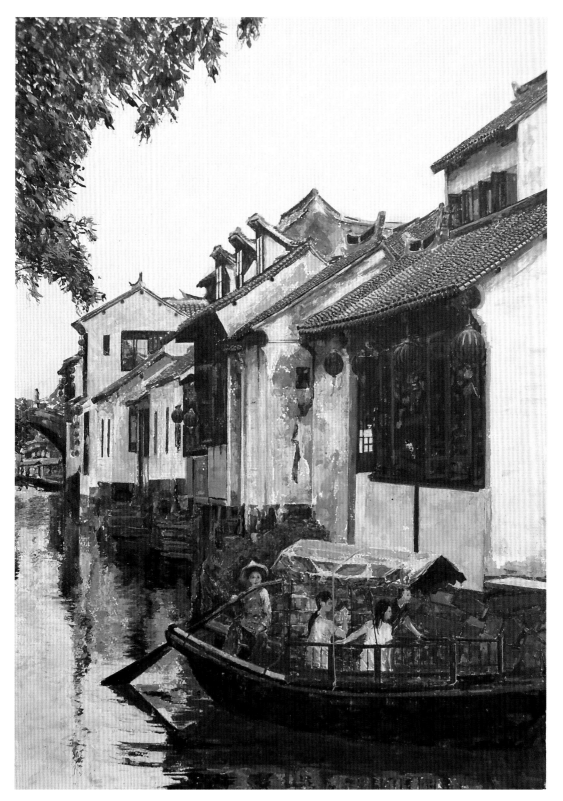

图8

色彩画面按照铅笔稿选择色彩表达的兴趣点，调节颜色，从暗部铺色，力求色彩准确。首先把大面积的墙面色彩调出来，用画刀铺色，考虑画刀划痕的预期效果。墙面表现斑驳的色彩，用中灰色调出丰富的色相，趁湿接色。画面色彩若没有色相与明度、纯度的变化，则视觉感受单一，当色彩有色相、明度与纯度差的时候，视觉感受就丰富了。

暗部色色相偏移调整相对容易，可以重新调节色相或明度，而亮部色调色要准确，可以先试色，如画面中房屋大面积的浅色墙面，如果色彩明度不对，需要重新调色再画亮部，虽然白色色彩覆盖力强，但由于底色相泛色，也不容易再调整达到理想效果。

画面中主体房屋的窗棂部分色彩明度最低，它是环境色对色彩影响最多的部分，色相丰富，也是最先引起铺色兴趣的地方。调节窗棂固有色，考虑不同暗部色彩、明度因素、反光因素、色彩饱和度等方面。窗棂部分色彩铺色的完成，也影响其他部分色彩的调节。

物体空间色彩的暗部色实际上是原色相混，或调节互补色得到的，加上黑色调节更容易把暗部的色彩画准确。画面中灯笼的红色如果没用柠檬黄进行调节，色彩就不够逼真。

用三原色调出的灰色画暗部色与加黑画的暗部色感受是不一样的。如果暗部不加黑色，画中明度的色彩就不是很好调节。用色彩表现明度变化，暗部加黑，中明度加灰，亮部色加白，这样更有规律性。

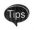

小技巧

在画表现物体转折部分的色彩时，若有一块色彩感觉很难调出来，可以先把容易调出的色彩画上去，空白处可以在整体画好之后，再去调一块色彩画上去，这样比单纯调节一块色彩更容易一些。画面中很多色彩不是真实的色彩，而是画面色彩关系相对准确的色彩。

# 4.5 水乡3 (图1～图15)

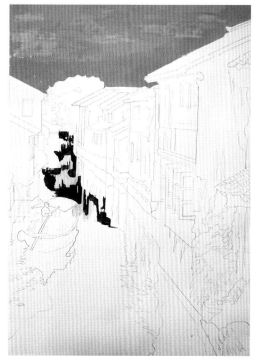

图1

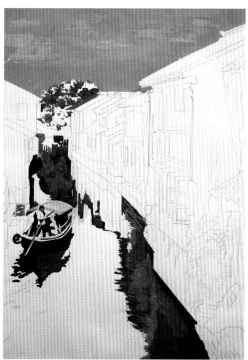

图2

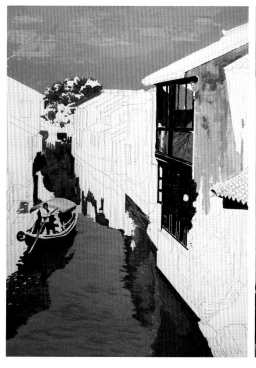

图3

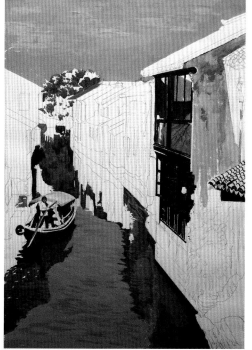

图4

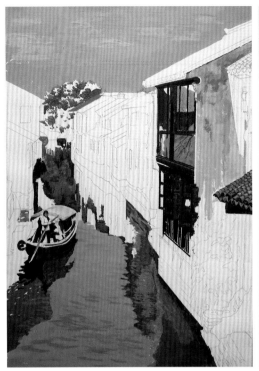

图5

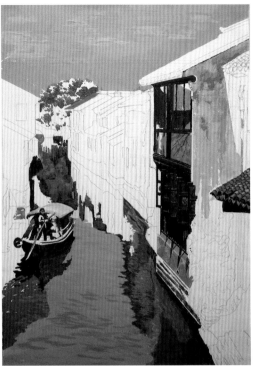

图6

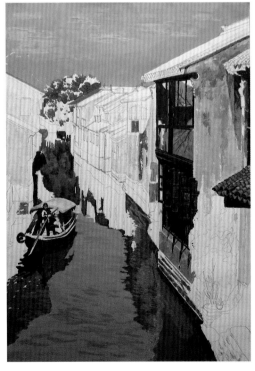

图7

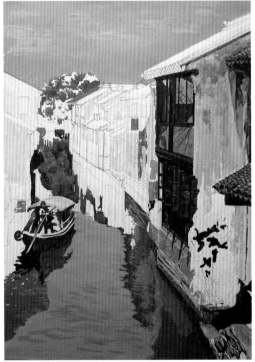

图8

把一幅视觉感受舒适的色彩画面归纳拆分成单一色块之后，会发现画面的色彩组合中，包括鲜艳的色彩和灰色、纯度高的色彩和纯度低的色彩、明度高的色彩和明度低的色彩，也就是说一幅色彩舒适的画面包括全部的色相，并且表现出黑、白、灰的明度变化。在画面色彩的分布上又表现出面积大小的对比关系，色彩重复分布、色彩渐变等韵律关系。图1至图4既按照视觉上对自然色彩的感受去调色，又有意识地结合色彩明暗、补色规律去铺色，如在调色过程中按心理预期调出水面色彩、建筑立面色彩等。

将混合调节的色彩画到纸面上，如果感觉色彩浮于纸面、孤立，主要原因是调出的色彩与画面不能融合，与画面色彩没有形成准确的形体转折和对比关系，也可能由于色彩质量原因，没有调出视觉感受准确的色块。从光色转化的关系来看，红、黄、蓝三原色可以同时放到一起，形成丰富的色彩感受。单一间色与原色放到一起，色彩感受孤立，因此间色需要添加其他的色彩混合调节，才能与原色放到一起。偏向某种色相的几种红、黄、蓝调节在一起，形成偏向某种色相的复色，这样的颜色趋于调和。

分析构图与色彩比较理想的画面，对初学者具有引导的作用，但也要分析构图与色彩画得不理想的画面，这样对初学者在绘画方面出现的问题更有针对性。初学者可能还达不到较高的美术表现水平，画得好的画面，他们可能还不能完全理解。一支水粉笔可以连续调节明度接近的色彩，如果颜色明度差别过大，应洗笔或换笔调色，或用小笔调色，以便于明度转换。画面中很小面积的细节处理，可以在原有色彩干了之后用勾线笔蘸清水，然后在棉布上把清水挤掉，用潮湿的笔头把色彩打湿，再用画刀进行细微调整，如图6人物面部的细节处理。创作过程中调色盘、笔基本分出三种明度来使用，调色盘上可以保留主要色彩备用。画面中相同、相近的色彩要在同阶段都画好，避免多次调色，导致色相不准确。

通过运用画笔工具、颜料进行绘画创作也是对自身审美感受的抒发与表达。有没有创作热情，能不能在创作过程中不断发现兴趣点，都是创作者的内心体验。一些写实精细的画法，可以把实际画幅放大去画，这样用笔铺色能够不受空间局限地去描绘更细小的结构。然后，把这些画拍成照片，用我们平时的感官尺度去感受、去理解画面，会对看到的细节描绘印象深刻。只要对色彩调色规律掌握准确，任何写实的照片，都可以用色彩手绘的效果表达。普通画笔达不到的细小描绘程度，我们可以调整作画工具，如制作更小的、不同形状的画刀，运用遮挡画面等方法来完成。

认识色彩短期画与长期画的区别。短期画，时间结束了，色彩空间形体关系已经表现得很完善，有自身完整的美感。短期画，一般不能再深入画。长期的色彩画，在较短的时间段内，画面还没有完善，需要长时间来完成。长期画面可以整体铺色，循序渐进，也可以把局部画面一部分一部分地完成，最后形成整体画

图9

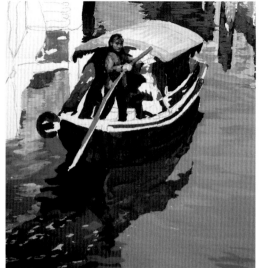

图10

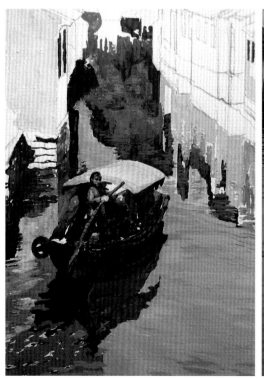

图11

图12

面。以图8水面为例，整体考虑整个水面，至少调出三种色差变化，笔触变化与色彩感受相结合，随感觉的变化，调节的色彩也在改变，每一处都这样画，最终组成整体水面。调色结合湿画法表现水面波纹。画面上任何一处微小的错误，都会破坏整体。画面中云的表现，采用大面积铺色，趁湿，加白色调明度，用画刀刮肌理。整幅画就是由各部分景物色块构成的。通过绘画色彩的实践运用，熟练掌握经验技法。可以用概括的表现方法来表达画面的琐碎效果，这样可以使画面具有装饰性并节省创作时间。

从自然景物的色彩到人造水粉色彩材料对自然景物色彩的再现，一方面创作者要认识光与色彩在形体空间位置变化中所呈现的规律，另一方面要在不断的实践中灵活运用人造色彩，了解人造色彩的特性，去更好地再现自然景物的视觉审美面貌。水粉颜料多为有机材料，就是所谓的化工颜料，颗粒较粗，有的颜色是无机矿物材料，也有用植物颜料制作的颜色。颜料有的溶于水，有的悬浮于水面。无论色相、材料性状怎样，水粉色的制作都通过采用表面活性的分散剂等工艺使水粉材料易于调节和使用。常用的无机色相材料如钛白、赭石、土红、碳黑等，常用的有机色粉主要有大红、桃红、永固黄、青莲、酞青蓝、酞青绿、孔雀蓝等。水粉颜色中的无机颜色与有机颜色相比较，无机颜色色彩纯度高，调节混合稳定，色相细腻，而有机颜色色相鲜艳，稳定性差，一般画面创作会将无机颜色与有机颜色混合使用。

一般情况下，我们通过视域内的可见光线来观察物体的形状和色彩，认识颜色在光作用下的分解与合成原理。市面出售的水粉的彩色系列都是把颜色进行分解，分解成色彩相貌单一的纯色。灰色系列除正灰色之外，都是带有色相偏移的灰度色彩。具有美感的色彩画，都是按照色彩的表现规律去铺设色块，用色块去塑造形体的色彩关系、素描关系的。无论多细小的结构，如石块，都要采用分出色彩互补、过渡色与邻近色、明暗块面的方式来画。可以先勾轮廓线，再画偏向不同颜色、体现不同明度空间感的块面。暗部色的调节要将不同环境下的固有色、邻近色与补色混合，才能深入进去。亮部色加白色，中间色明度基本介于两者之间。如图9岸边石块垒积效果、垒积石块的缝隙暗部色彩效果，从整体墙面看，采用三种以上的颜色勾出线条，每块石块有色差、明度差，将各个细部画好，整体的垒积石块墙也就真实体现出来了。

每一笔色彩都要预知调节的干湿效果。表现水纹明暗相接的地方，可以用横向的光影线条来连接，色彩调准确之后并置，如图10船体附近的水纹部分。颜色画不对的地方，如果已经比较厚重，可以洗一下，纸面干后再画。长期画作，有一个安静、方便思考的作画环境很重要。夏季，要准备一个喷壶，保持颜料盒色彩湿润，便于随时调色。

长期完成的画面，亮部色与暗部色的调节在调色板上要分开区域，便于同明

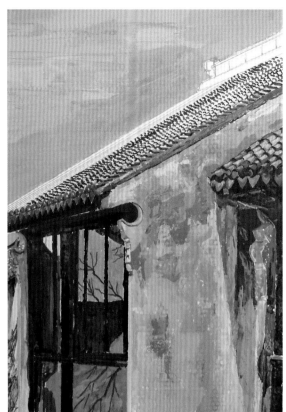

图13

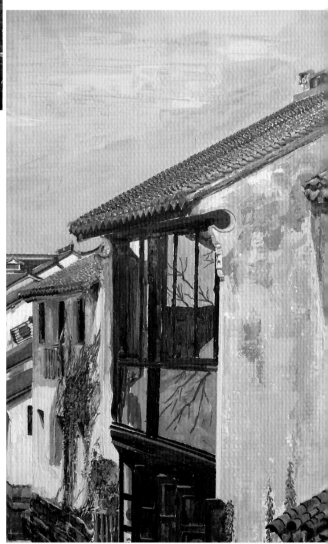

图14

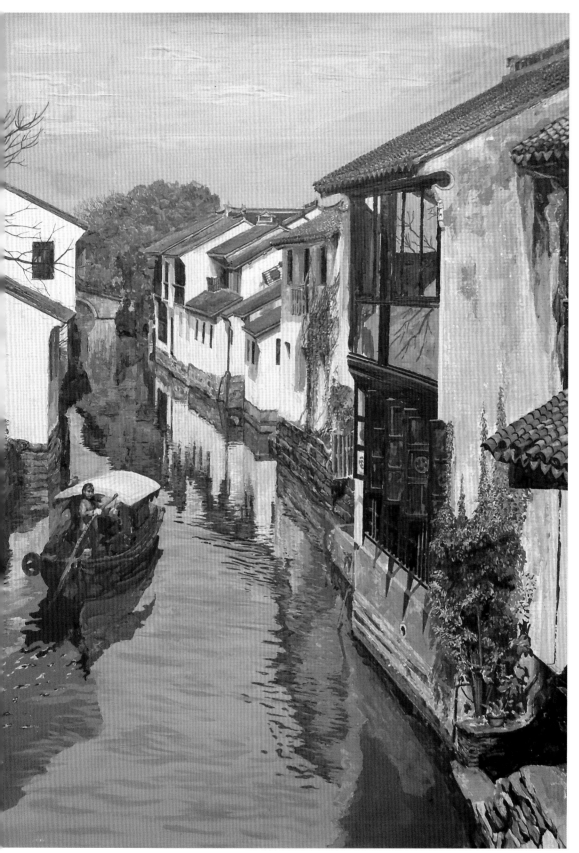

图15

度色彩反复调色，或者用不同的调色板完成不同明度色彩的调节。铺色一般从暗部色向亮部色画，是整体画还是从局部颜色去画，考虑短期创作还是长期创作，根据需要来确定。如果不考虑形的准确，不考虑画面色彩相对于实物色彩的准确性，只注重调节色彩饱和与色彩关系的准确，这样的画面相对好处理，调节色相准确与否也受普通水粉调节色相丰富性的局限。

用画刀调色，将可以调灰色也可以调纯色的几种色同时刮到画纸上。铺底色的方法与不铺底色的方法相比较，铺底色，底色干了之后，上面再画颜色，色块有更强烈的表现力。一幅画面根据需要可以用干画法、湿画法、干湿结合的方法，灵活掌握画面色彩水分的多少。

以局部瓦片表现过程为例（图13、图14），屋顶的瓦可以用深色的线条勾线，不同光线位置的勾线也要考虑色相的变化，然后在线条内填充不同色相的亮部色。用小的笔触表现大的形体，物体的造型、色彩、明暗关系更容易表现，整体感明确。当画作是小画面，可以在理解物象整体色彩与形关系的基础之上，用概括的方法表现形体。可以针对画面的局部色彩关系进行分析理解。

在光线影响下，画面形体固有色色彩相貌发生变化，景物固有色色相的调色应考虑环境色因素，受光部分加入白色调节，暗影处加补色调出灰调，在此基础上，调入需要的纯色做对比，每调一笔颜色，就画满相同的色块，每个色块不同。根据视觉审美舒适度，每个立体空间在纸面上最少有三种色相。有时也可用色彩调和（混合）出丰富的色相微差，结合明度（色彩本身的明度）对比、纯度对比、色相对比，画出色彩画。作画过程中依据感觉调出需要的色彩就可以。实践中也会认识到色彩表现的一些微弱的色相变化与明度变化，以及色彩覆盖、并置、融合的几种形式。树叶可以用干湿结合的画法。色彩准确、饱和，形对比统一，笔触变化与统一，就是较好的画面效果。

色彩画根据作画时间区分，可以分为短期色彩画与长期色彩画。短期色彩画，可以大笔铺色，色彩概括并置或趁湿未干时在原有色彩上进行调整，作画节省时间，有整体视觉效果，画面风格粗犷。长期色彩画，可以用色彩并置，每一笔触压上一笔边沿铺色，色彩关系衔接更精致，画面对内心图像、意图的表现会更加充分、细腻。

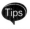

小技巧

艺术作品表现风格无论写实、抽象、半抽象，都在不同形式上体现视觉美的规律。如果用写实手法表现色彩画面，可以令图像更加逼真。写实形式为装饰性的色彩表达奠定了坚实的基础。装饰性色彩表现是你心中已经有了一个色彩的画面与美的构图，只需要你准确概括色彩，把色块铺到纸面上，它不是写实表现风格的色彩画，而是画面色彩与素描关系的形态体现。写实是画面与实物的真实贴近。绘画对内心审美情感的表达，不断锻炼着人们的观察与表现能力，以及联系理论与客观实际的能力。

# 4.6 夏日 (图1~图11)

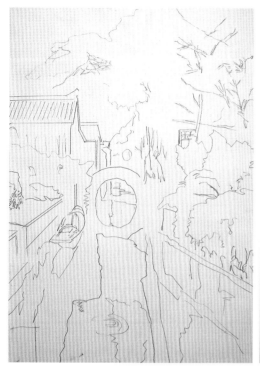

图1

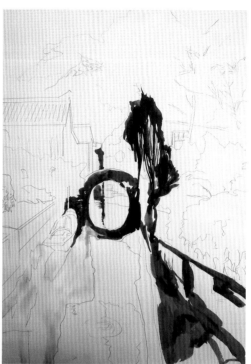

图2

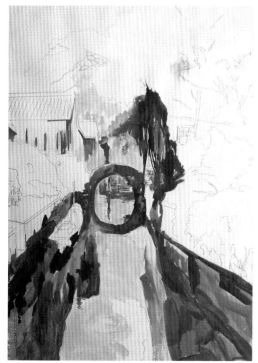

图3

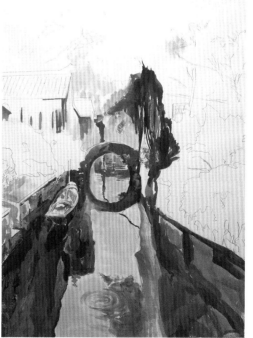

图4

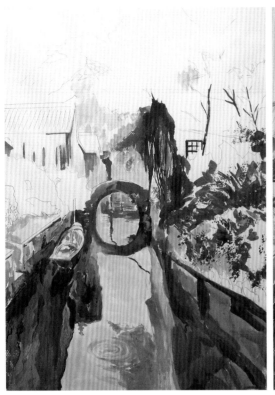

图5

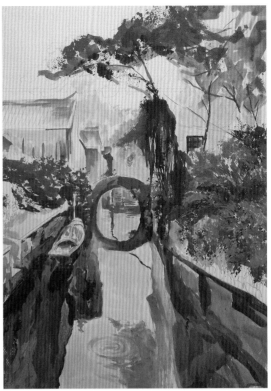

图6

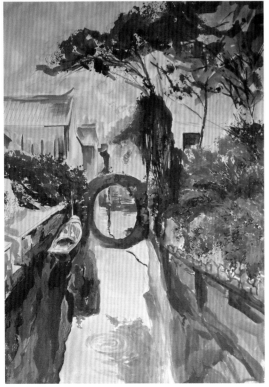

图7

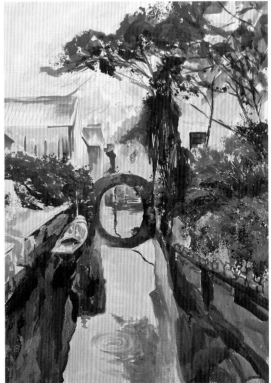

图8

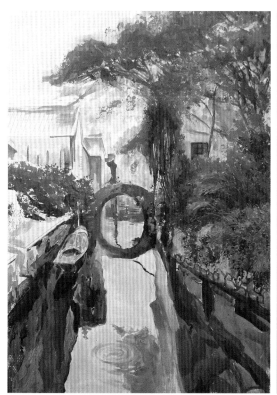
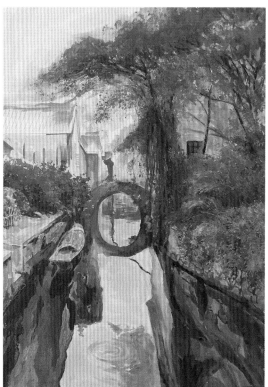

图9                                          图10

　　景物在光线的作用下，特别是雨过天晴后，其色彩会更加清晰与丰富多变，但能够进入画面的理想形式不是很多。我们经常将看到的自然景物与我们视觉印象中的画面相比较，自然景色有更新鲜的色彩与形式，但往往还有欠缺的一面。光线的作用改变了物体单调色彩的表现形式，物体的三维表现形式、结构与光线结合会让色彩变得更加丰富。我们美术创作者可以通过自然景色的美感启发去突出和填补色彩与形式的不足，把不完善的自然景象转变成一幅视觉感受相对完美的画面。

　　通过一些画面的完成，反思作画过程、环节的重要作用。裱纸，正面用喷壶或抹布打湿，背面四边涂胶，或用胶带粘到画板上。纸面中间打湿，四边涂胶的背面不打湿，裱糊到画板上，但若空气潮湿，中间还是不平整。草稿的铅笔稿细节一定要准确到位，如果草稿打得不准确，在铺色后就会出现形体不准确的情况，

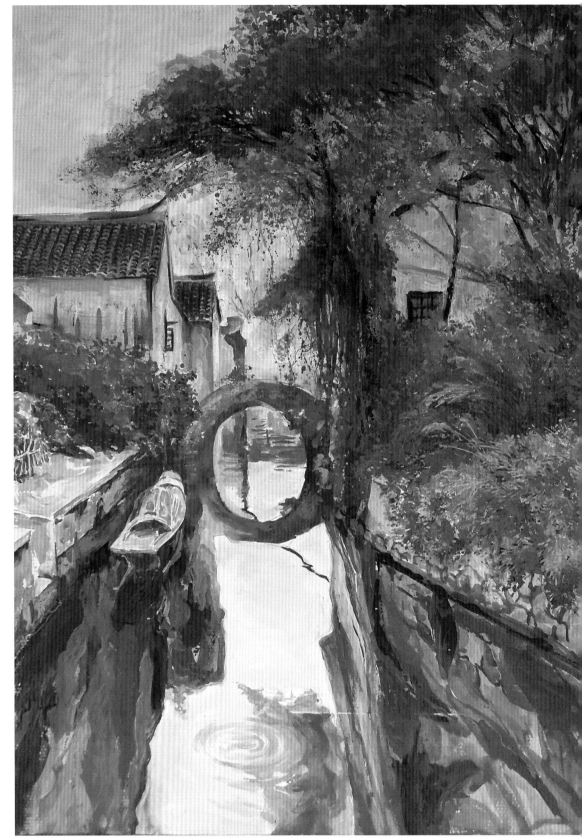

图11

以后调整会很费力，既要调节形，又要调节颜色。作画过程中要不断观察审视画面，才能发现色彩中存在的问题，一个是形的问题，一个是色彩搭配的问题。画到画面上的色彩要饱和、肯定、准确，这样整体画面才能更加清新。色彩和谐是整体的力量，画作到最后才能完全体现出来。画面每一处细节色彩关系都不能省略。画面上灰色的调整色块，用彩色补色调出的灰和无彩色调出的灰不同，应选择中明度灰色画次暗处。水面映衬的房屋，色彩降低纯度，注意倒影在水面随波纹动荡的效果。

用裱糊水彩纸画水粉画，画面晕染效果会更好，薄画、厚画可以灵活应用。一些局部明度、笔触形式等调整要试色。为表现好的色彩渗化效果，要把画板放平，水量适当，如图7水面漩涡效果。水粉纸质的特点会使薄画效果受到制约。水面的波纹不要轻易改动，要试色，试一小块颜色，看这块颜色干了之后，与原有色相是否接近。如果色彩不准确，湿的时候画了很多，干了后色差大，会破坏原有的色彩效果。调色，湿时分出明暗，干时也自然分出。对于干了的颜色，接色时要试色。画面色差多大，细腻还是粗糙，什么阶段算画完成，以画面进展效果与内心审美基本一致为准。树叶要画细节，先将整体明暗部用薄色铺一下，再画细节，以避免纸面有多处空白，还要花费时间填充。

考虑画面色彩表达的时尚性。同一景物形象，可以采用不同的色彩表现效果。只要心中有色彩，无论多简单的图像，也能画出丰富的色彩。画面调色方法方面，根据视觉色彩感受需要，把同类色、视觉审美需要的色彩混合，调出符合审美感受的色彩，注意色彩明度。有些画面需要肌理效果，可以用表面呈现不同纹理的材料蘸色彩，按压到纸面上，表现自然的色彩分布效果。利用水粉色可以重复溶解的特点，需要调整的地方可以洗掉重画。

针对景物中物体形象的受光与背光部分，首先依据视觉审美兴趣点调出固有色，然后用固有色加上补色调出暗部色，亮部色是用固有色加白色提高明度，加环境色调出明度色阶。把色彩调到某种色调内来画，这样的画面具有新颖性、装饰性，如依据画面内容的空间关系，运用变调的红、黄、蓝色相表现画面效果。干湿画法结合，如湿画法效果，可以调好色后再蘸水，也可先打湿纸面再铺色。

图10的水面倒影、屋顶云气部分，需要打湿纸面、隐藏笔触，关键是色彩要调准确，放平画板铺色，避免流淌。屋顶的瓦片，铺色前要检查铅笔草稿，勾出瓦片的规范排列线条，然后用不同的暗色勾轮廓。图11，画暗部色、中间明度色、亮部色，分大致三个色彩明度画上去。

从画面铺色与造型来看，有的地方要画得精细、复杂，感觉需要深入的部分要画得具体。转折的形体用三种色表现，画面整体与局部统一考虑，纸面上预期与实际效果的达成情况，要在内心审美意识与画面不断调整中推进，每位美术创作者会深刻体验到色彩画面创作也是耗费时间与精力的体力工作。

在色彩画面创作中，为了表现色彩丰富的效果，多采用三原色的色彩并置画面，可以用同类色进行混合形成调和的三原色，或采用原色的三原色并置，用间色来调和，或者考虑色相面积、明度等美的表现规律来铺设颜色，一边创作一边寻找色彩表现的视觉审美规律，不断丰富自己的理论认识与实践经验。

画面的创作过程中，每一次铺设颜色，都是从当时的最高兴趣点开始的，如图1至图11也是从简到繁，按时间、空间顺序逐渐深入体现视觉美感内涵的。以下从不同角度描述展现绘画创作的思路：如画面的墙面，远近不同，在色彩明度上要不同，墙面的肌理用概括的手法，用画刀把色彩涂抹到纸面上。天空虽然是平面的，但为了与画面和谐，也要画一些笔触。用画刀隐藏笔触形状，用压印的方法，用色彩表现光的流动与跳动感。先铺好大的色彩基调，然后沿着这个基调，从色相上和明度上逐渐明确。

在画岸边两侧水面倒影的部分时，船尾水面逆光部分，暗部在近处的效果，也可以将色彩不充分混合，在画刀上区分色彩暗部与明部，使选择的基本色相与调匀色相相一致，刮到纸面上，有色彩融合、自然与纯度对比的良好效果，如图3、图4水面倒影的色彩效果。

树枝结合生长的自然形态去概括画出来。概括枝干要整体准确、色彩准确、形准确。树叶、枝干的空隙暗些，可以先铺大面积含水多的色彩，降低画面明度，纸面全干或半干时再画色彩，这样树叶明暗过渡自然，也避免小的孔隙过亮。树叶按照自然树种类形式去用笔。

云雾效果做到干湿结合，时间与水分的掌握很重要。色彩调准确很关键，根据画面需要，整体画还是从一个部分到另一个部分铺色，按照自己的感受、认识去铺色彩，色彩调准即可。水面映衬的房屋，色彩调灰些，随波纹动荡。水面的波纹不要轻易改，要试色。试一小块颜色，看这块颜色干了之后与原有色彩的色相是否接近。如果色彩不准确，湿的时候画了很多，干了后色差大，会破坏原有的色彩效果。

画面没有完全按照整体色彩明度规律进行铺色，基本是以局部形体为主，从上向下进行铺色。局部也考虑色彩上下层次的映衬效果，如屋顶瓦片部分的色彩，概括瓦片的视觉效果，采用干湿结合的画法。无论是以局部铺色还是画面整体铺色，都要考虑色彩对比效果，同色相混合，重复出现，整体色彩调和。对色彩的层次呼应效果应预先判断，准确感知非常重要。

长期水粉画，要对画面铺色的细腻程度有一个整体预想，每天完成一块内容，许多的细节在调色规律与铺色形式上与大块面的调色、铺色形式相同，但同样面积花费的时间更多，几平方厘米的面积可能就要花费很多的时间。画面色差多大，细腻还是粗糙，什么阶段算画完成，要以画面进展效果与内心审美基本一致时为准。持续的作画过程也有利于发现色彩中存在的问题，一个是形的问题，一个是颜色调节准确与否的问题，画到画面上的色彩要饱和、肯定、准确，这样整体画面才能更加清新。色彩和谐是整体的力量，当最后一块纸面被填上色彩，画面内容的色彩感染力才完全释放出来。

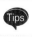

对于画面暗部色的调节，一种方法是依据颜料明度差，暗部用几种深蓝色、墨绿色与其补色混合，不用黑色；另一种方法是将混合的色彩与黑色进行混合，强调表现暗部色的明度差。也可以用彩色与补色调出的灰和黑白色调出的灰混合得到的灰色画暗处。亮部色色彩的调节，可用中间明度色彩加白，或用暗部色的补色加白色。调色过程中将调色板划分为几块区域，不必及时清洗，以便于重复调色。调色，在湿时分出明暗，干时也自然分出。对于画面干的色彩，重新补色调整，要试色。色彩表现的手法特点，在同一画面中要保持风格统一。

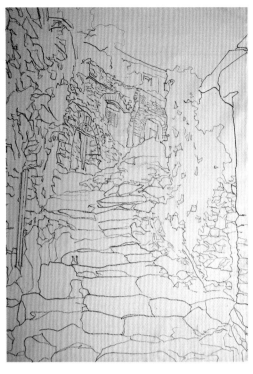

图1

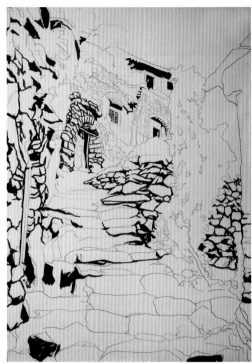

图2

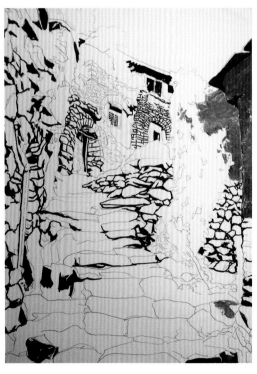

图3

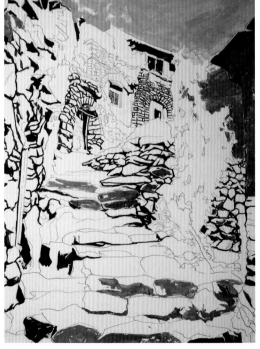

图4

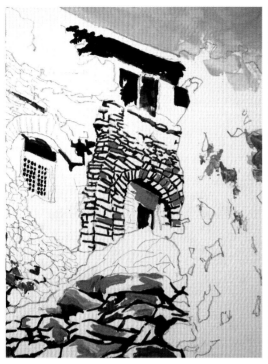

图5

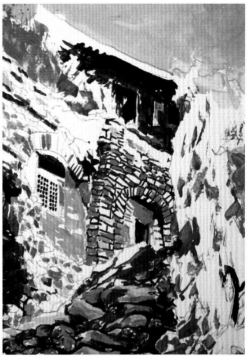

图6

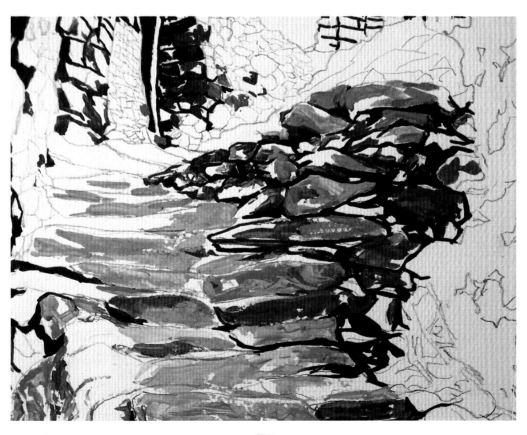

图7

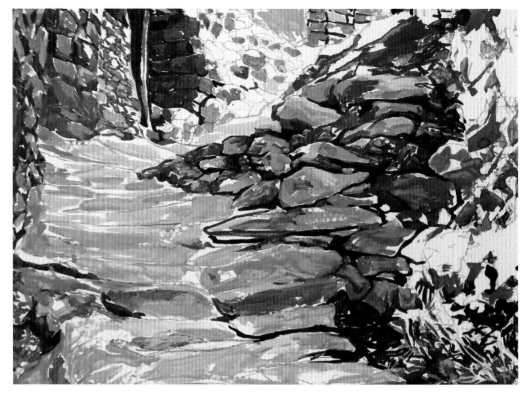

图8

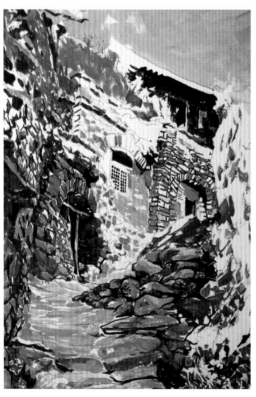

图9

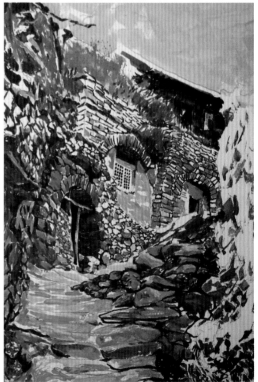

图10

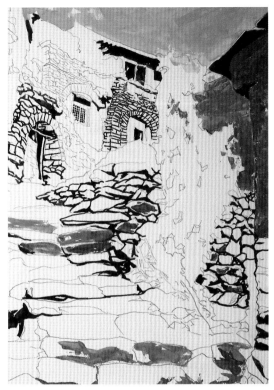

图11

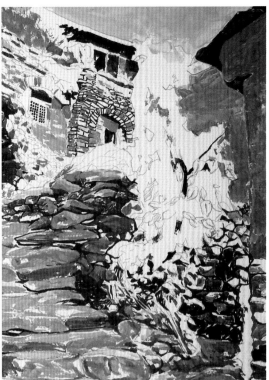

图12

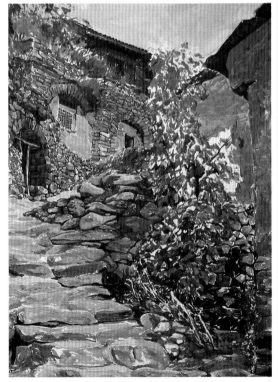

图13

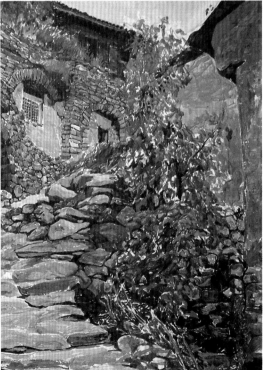

图14

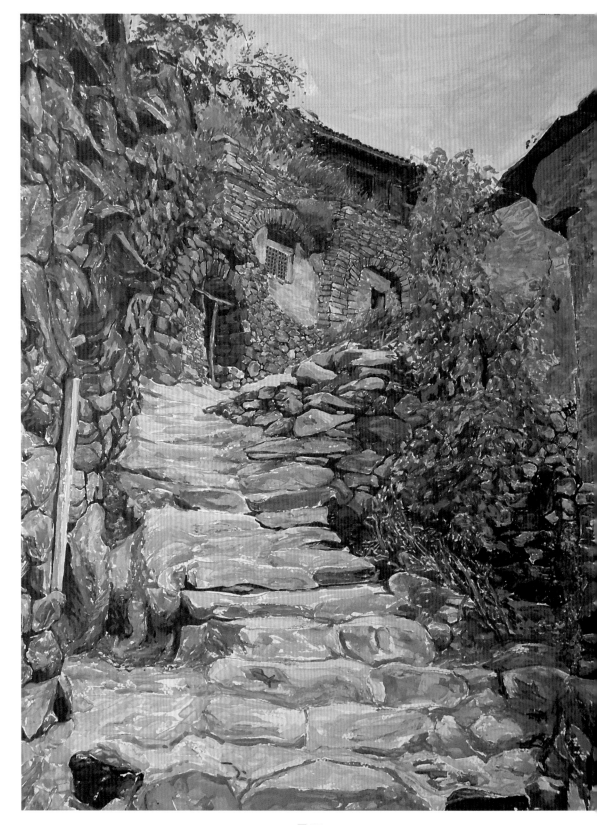

图15

铅笔稿阶段对画面描绘与刻画得更准确一些，对长期作业后续铺色起到重要的形体遵循作用，可避免在铺色后发现形体不对，又重新调整色彩覆盖，造成画面色彩堆积过厚或不得不清洗画面重新铺色，能够节省作画时间。

依据石箍窑洞的造型结构，对于屋檐窗户的暗影部分、垒积石块的暗部轮廓、石块堆积的小路、树木枝叶背光暗部，首先考虑用暗色，调节的复色依据层次铺色描绘。窑洞墙面受光部分调出固有色调，与环境色不断混合画到画面上，每笔靠近的色彩均不同，形成渐变与微差效果，手绘表现出自然景物的面貌特点。窑洞垒积石块用复色、低明度色勾画，依据光线变化调节改变色相，选择临近色、对比色、互补色来画出不同结构部位。在视觉上我们感觉垒积石块的颜色相同或很接近，但实际画到纸面上的色彩要不断变化，使画面上垒积石块的色彩各有不同。由于色彩偏差以及每块石块自身色彩、体面造型的不同，画出整体石块所用的时间比勾画整体石块暗部轮廓线所用的时间要长很多。美术创作者既要通过观察、构思，动手把内心对色彩创作的轮廓、不清晰的图像用画笔调色在纸面上，把对头脑中的情感在纸面上呈现与表达出来，同时，也要把每一幅作品作为对材料、色彩、图形表达的一种训练尝试，每幅作品都要投入时间、精力，节省时间去完成作品也有利于集中精力去完成下一项工作。

石块部分，注意暗部轮廓线的色彩变化，也要考虑在画面的不同位置，暗部轮廓线的色彩应偏向不同的色相。一些暗部轮廓线与阴影部分重合。暗部轮廓线与大面积的色彩形成对比。石块缝隙的色彩有远近，亮面与暗面色彩有远近（图7）。

石块堆积的小路，由于处于光线照射的亮部，石块不同面的调色应在复色中加入白粉，提高色彩的明度，但每块石块的色彩应表现出物体结构色彩关系的

差别（图8）。

石箍窑洞，要考虑窑洞结构层次，垒积石块、周围灌木、天空等色彩在画面中整体色调的统一。画面中，赭石色、土黄色、橄榄绿色的混合色占据大面积色彩，除主体造型明、暗、灰的明度色阶表现外，在同一明度的表现空间里，色彩微差、笔触变化也起到重要作用（图9）。

色彩进一步深入，既要考虑与原有色彩的衔接，也要考虑对下一步色彩的整体铺垫。通过完整的作画过程，要认识到画面上的各处色彩是交相辉映的，如果画面上还有很多的空白，那么就看不出最后的整体效果，只有在把纸面都覆盖上色彩之后，才能感受到画面整体色彩的统一、和谐与色彩的感召力。对于画面上的色彩色相、明度、纯度是否符合预想，要有一定的感受力、预见性，只有通过多幅的画作体验之后，才能够把色彩调得更加准确。我们看到的真实画面是真实景物固有色在光的照射下，呈现在视野下的色彩经过吸收、反射之后的最终色彩画面。用画笔、颜料去呈现这样一个画面，就要考虑光照射物体后其固有色吸收和反射的关系，颜料色彩平面铺色与光反射空间立体环境的差别与再现，需要用逆向思维考虑，把相关的色彩混合，逐渐还原呈现视觉所感受到的色彩画面效果。

在石块小路与小树色彩的铺色过程中，小树树叶要有局部细节刻画，先将整体的明暗部分用薄色铺垫，再画细节，避免有太多纸面空白。

图15是完整的色彩效果图，从整体铺设的顺序上来看，由于画面天空的色彩位置、面积比较独立，应与整体画面的复杂色块表现分开，可以先画，也可以最后铺色。一般调色时要考虑画面上整体色彩的色调，先调出整体色调，然后大量加白，考虑天空及与景物接近色彩的微差与笔触效果。

# 4.8 禅 （图1～图8）

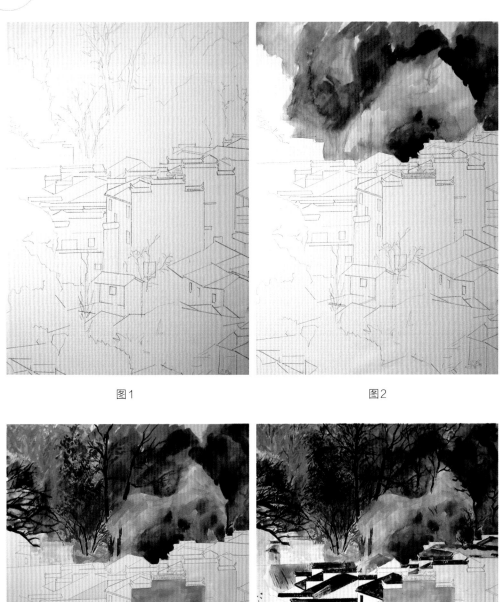

图1

图2

图3

图4

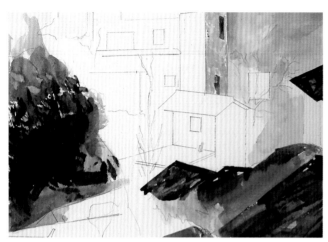
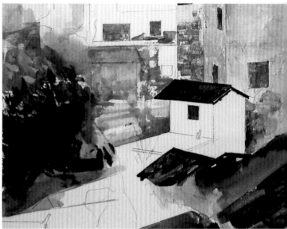

图5　　　　　　　　　　　　　　　　　　　　　图6

　　景物房屋轮廓线条呈现的直线与薄雾、树丛的曲线形成视觉审美上的融洽对
比，美的形式激发出强烈的作画情绪，画面色彩选择与笔触形式也随之展开。

　　灰瓦白墙在绿树与烟雾环绕中耸立。表现朦胧薄雾的部位，先用水打湿画
面，趁湿铺色，不同色相衔接自然。色彩衔接方面除考虑采用湿画法，还可以用
调节色增加色阶，关键是调节的色彩要准确。为了表现树干的挺拔力量感，选择
干画法。画面笔触与色块纯度、形体结构走向紧密结合。为了保持画刀刮色的
色块效果，有些细节的地方用水粉笔涂好颜色后，趁湿未干，用画刀轻扫一下
（图5～图7）。

　　将过程图片与自己作画的步骤相对照，能够更加贴切地认识自己在作画过程
中出现的问题以及过程和结果之间的关系，总结分析不足的原因，来提高自身绘
画水平。结果不是偶然出现的，每一个结果都是已经有了心里的预期，并且按照
过程步骤有条不紊地去达成的。

　　图8为整体画面效果，树林中的云雾与白墙深瓦表现出淡淡的国画意蕴与
气息。

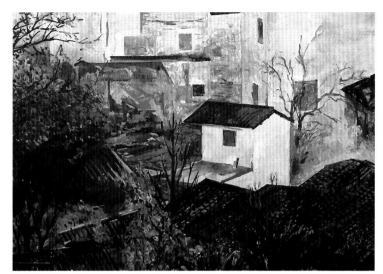

图7

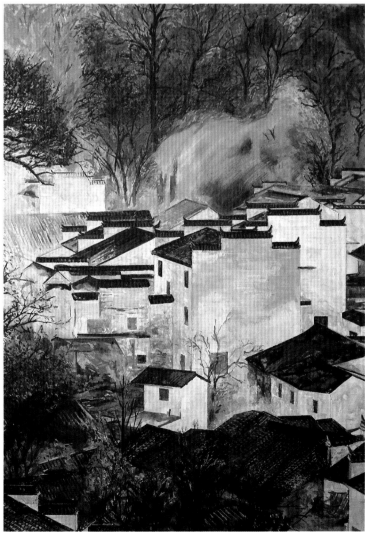

图8

**4.9** **石板路** （图1～图8）

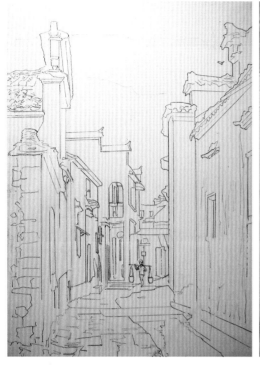

图1

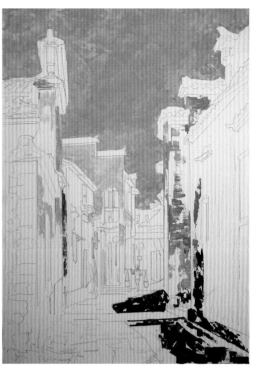

图2

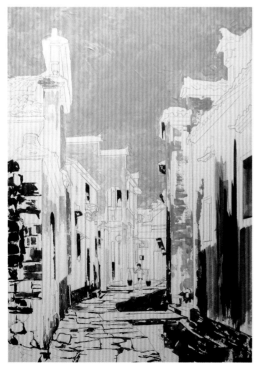

图3

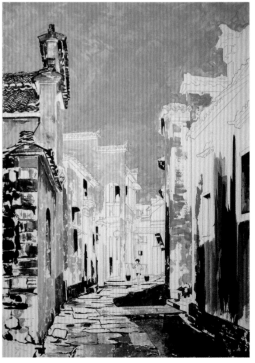

图4

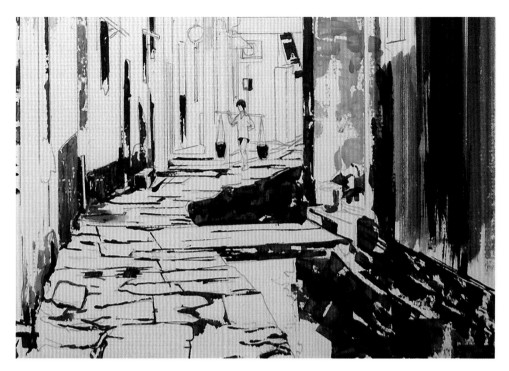

图5

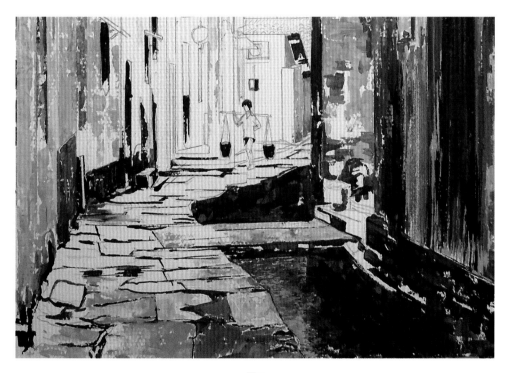

图6

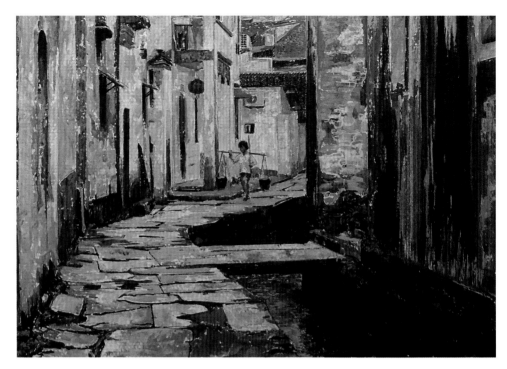

图7

感受自然景物，画面选择中视高、平行透视，把直线墙面与弯曲石板路形成的对比与协调的审美景象画到一定尺寸的纸面上。通过视觉审美思维的抽象确定画面表现的细腻程度，画面取景范围的大小与色调倾向应在一瞬间确定下来。而后的勾轮廓、调色、用笔铺色，都是把自己内心的审美感受表现到了纸面上。以大面积色彩为落笔处，然后细心雕琢细节部分色彩，逐渐呈现内心对景象的期待。

如图5，先勾画石板甬路的缝隙边线，每块石板形状不同，色彩受环境色与固有色特点的影响，每块石板表面表现出色彩微差。沟渠暗部在色彩与形体上与石板甬路表面形成明显的反差，这也是画面审美表达的兴趣点所在。

大块面的色彩关系与细节形体的色彩关系是一样的。水纹的处理趁湿接色，保留偶然的波光效果。

有一些真实景物的色彩，用颜料调不出准确的颜色，依据现有颜料，调出相近的色彩，在形体空间表现上把转折关系的色彩调准即可。由于色彩局限或创作者内心对色彩倾向的偏好，画面色调与真实景象不同，这种转换色调的色彩画又有了很好的装饰性。

图8为整体画面效果，景物中人物形象的添加为画面增添了许多祥和、平静的生活氛围。

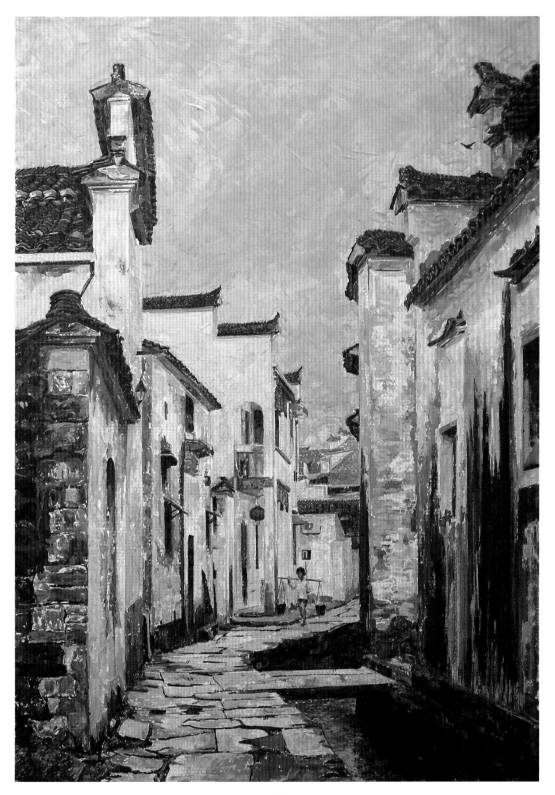

图8

## 4.10 幽 （图1～图9）

图1

图2

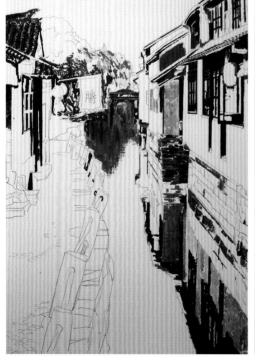

图3

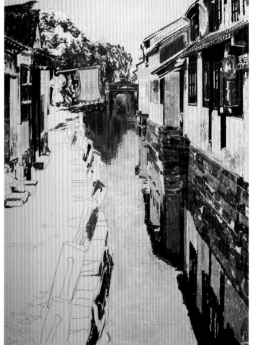

图4

**水粉风景画的创作与表达**

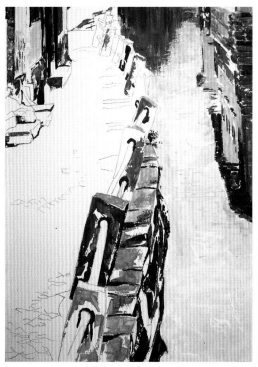

图5

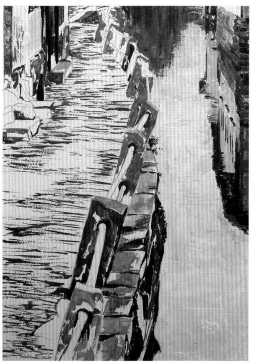

图6

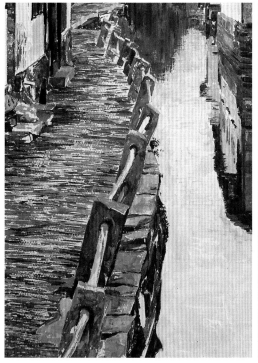

图7

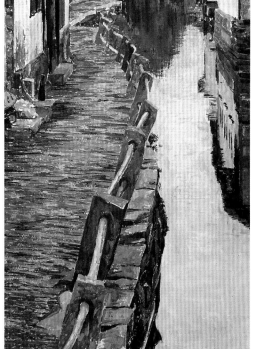

图8

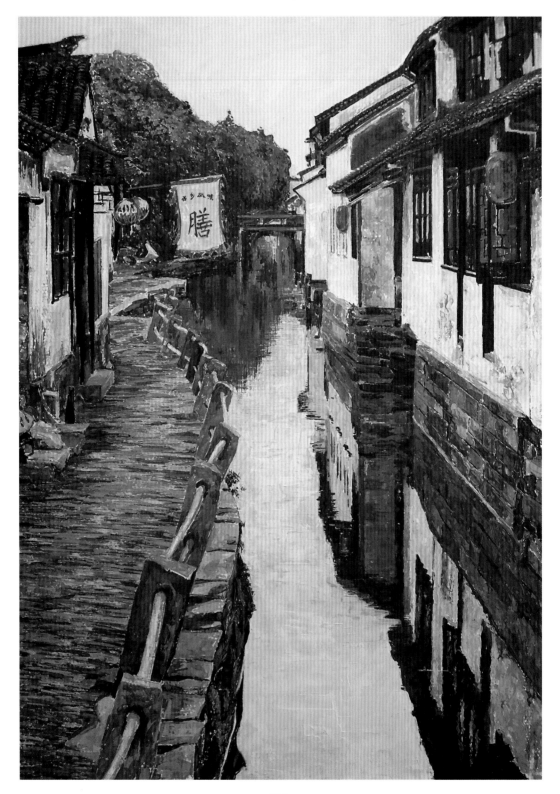

图9

画面中的水面波光、房屋倒影、垒积石块是调节颜色、铺色的兴趣点。

美术创作阶段也是使自己的认识和能力不断提高的过程，从最开始想把景物形象画得很准确、很具体到审美形象、色彩向抽象概括转变。而对一幅铅笔草稿，会引发你对色彩创作的热情。由于色彩表现力的差别，不能完全地再现真实景象的色彩效果，因而保证色彩画面的形体、色彩关系与实景相一致即可。色彩混合是物理现象，不是化学现象。光是媒介，但光反映色彩的属性。画面色彩出现的问题多是创作者在表现真实景象或内心感受时，在色彩调节准确性方面的问题。一个形体在纸面上的色彩安排与真实形体的色彩分布是不同的，为了充分表达审美思维和审美感受，纸面上的形体与色彩相较于真实的物像都发生了变化。

选择一支调色笔调节明度色彩，比如说调出高、中、低三种明度的色彩，可以方便调节明度接近的不同色相，而不要用这支笔调明度差过大的色相。画面上往往需要调出明度接近但色相、纯度不同的色块，不断在纯度与色相上调出差别。为了色彩画画面的充分、饱和，画面色彩要表现得厚重，调节的色彩要多一些，尽管要浪费掉一些色彩。如果要保持画刀刮色的效果，有些细节的地方要用水粉笔涂好颜色，趁湿未干时用画刀再扫一下。

岸边石块铺设的甬路弯曲绵长，条石护栏的色彩与形式同甬路石块形成鲜明的反差。为达到画面形式效果的统一，水面波纹也采用刀刮肌理效果。为使石块甬路达到细腻真实的色彩效果，先用画刀刮出暗部细节，然后再画反光与亮部色彩。

暗部颜色一般调出偏色相的暖灰效果，包含红、黄、蓝或补色属性的色彩；亮部色，一般是物体固有色加白色，适当加入环境色；固有色与亮部或暗部色的色阶可以用白加黑调成的灰进行明度调节。暗部色与亮部色容易调节，中明度的过渡色阶可以尝试用灰色调节。暗部颜色可以画得薄一些，暗部颜色的色彩分量感与层次感不用画得厚重也能体现得很明确，也方便从暗部色向亮部色的变化中推出更多的色阶，因此画面每一部分的暗部色要铺得薄一些。

图9为画面整体效果，树木枝叶与房屋瓦片以概括为主要的表现形式。

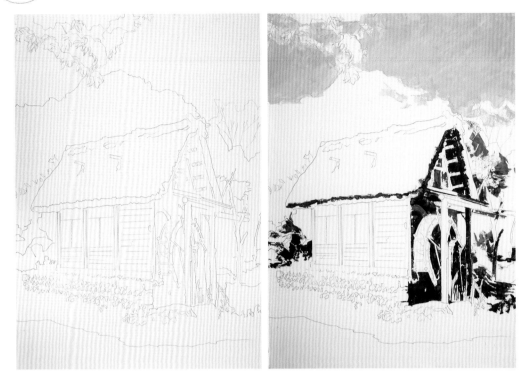

图1

图2

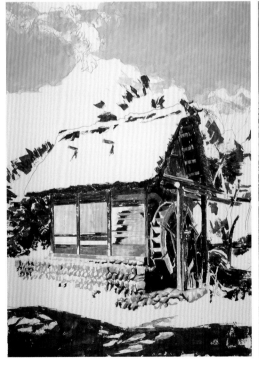

图3

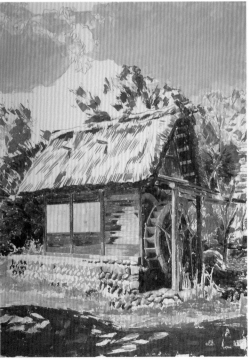

图4

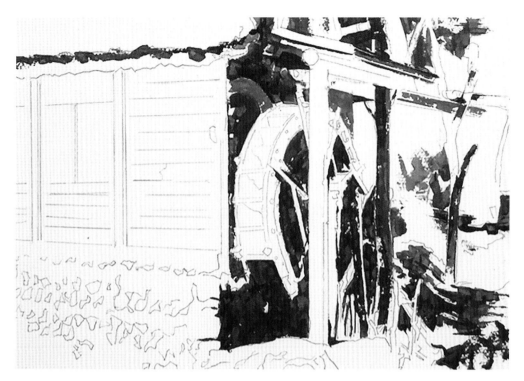

图5

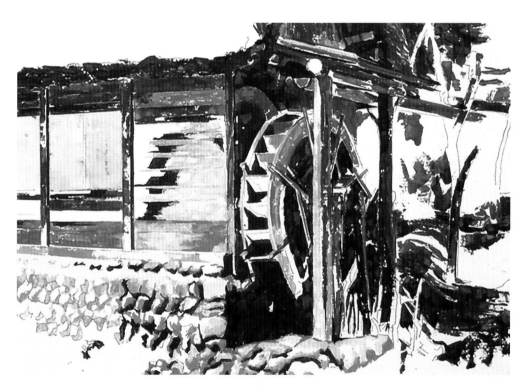

图6

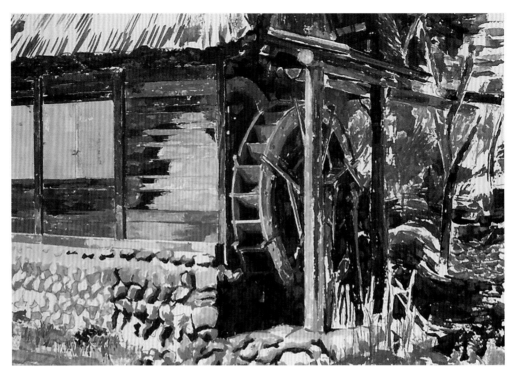

图7

画面中树木的枝叶，不同种类树叶、枝干的明暗，树叶的色彩相貌，都按照视觉感受把调好的色彩用画刀刮到纸面上。磨坊屋顶的稻草方向不完全是向下的，而是零散杂乱的，这样感受才自然。

水轮的曲线结构与竖立的支柱形成鲜明对比，木板材质与草房浑然一体，在宁静中蕴含着昔日的喧闹与生机。

从草房明度最低的暗影处画起，屋檐、水轮的叶片投影，支架立柱的背光部分，色彩以原色相混合为主，考虑环境色的反光效果。水车磨坊经风雨侵蚀、日光照射，侧面木板龟裂脱色，褪色的暗影处木板调节灰色、白色，采用干湿结合的手法铺色。为表现垒积石块的陈旧感，选择含灰的赭石色画暗部，石块形体略有变化，色调统一。附近的树木草丛则笔触断续，表现出跳动的光感。

景物中每一处色彩都要准确调节，重复笔触与覆盖是在薄色、表现力不够的色彩上覆盖，而不仅仅是对画错的色彩的覆盖。

图8为画面整体效果。需要注意的是：将作为背景的深色逆光树叶先画到纸面上，空隙用加白的天空色填充，如果已经铺上天空颜色的背景，再画树叶会很难画。

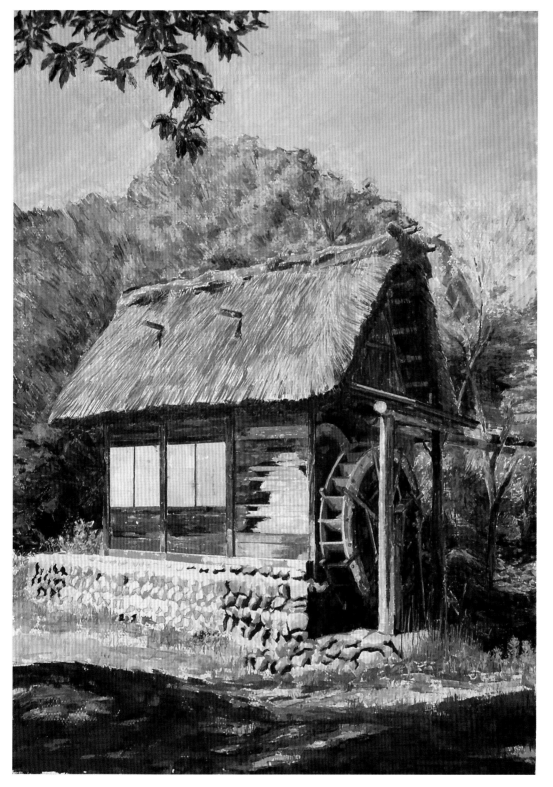

图8

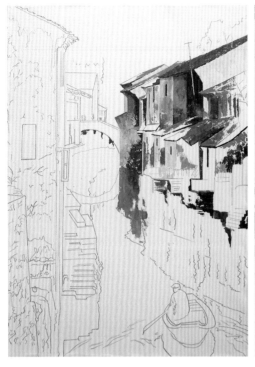

图1

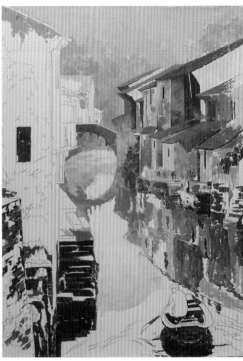

图2

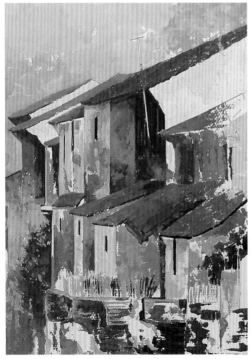

图3

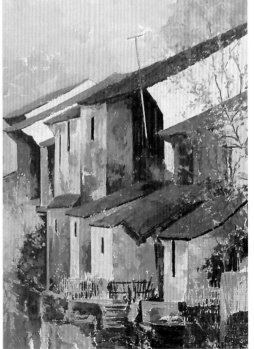

图4

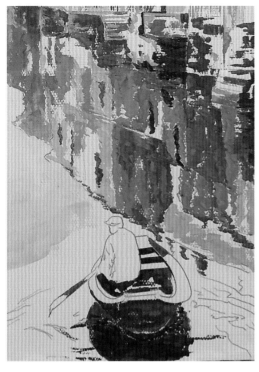

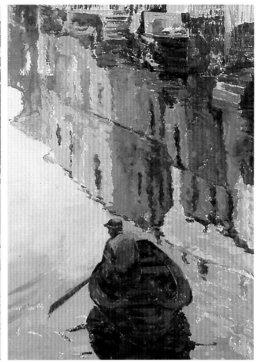

图5　　　　　　　　　　　　　　　　　　　图6

　　首先调出建筑的屋顶瓦片与墙面阴影的色彩，瓦片用概括手法表现，把明度与鲜灰色块画到纸面上。墙面暗部与窗棂部分调出偏暖色调，与墙面亮部在明度上形成鲜明对比，色相对比微差。大面积天空色彩加白色调节，远处的树影与天空颜色融为一体，笔触干湿结合。为表现色块的肌理效果，结合画刀铺色，考虑画刀划痕效果。墙面表现斑驳的色彩，用中灰色与相应色彩调出丰富的色相，趁湿接色。色彩调节同时考虑色相、明度、纯度的变化，把色彩相貌丰富性与形体空间色彩塑造紧密结合，展现色块、形体与色调的视觉审美效果。

　　在画面上表现物体转折部分的色彩，有些感觉很难调出来，可以先把容易调出的色彩画上去。空白的色彩可以在整体画好之后，感受画纸周围色彩的情况，再调出相应的色彩画上去，这样比单纯调节一块色彩更容易一些。很多的色彩不是自然真实的色彩，而是画面色彩塑造、形体关系相对准确的色彩。画面中石阶与围栏的色彩就是在环境色彩铺好后再画上去的。

　　人物与小船是画面中富有情趣的点缀部分。人物动态与小船的轮廓线条同画面建筑与水面倒影形成对比，巧妙融入画面中，小船倒影烘托出船体的空间感，与建筑倒影协调统一。

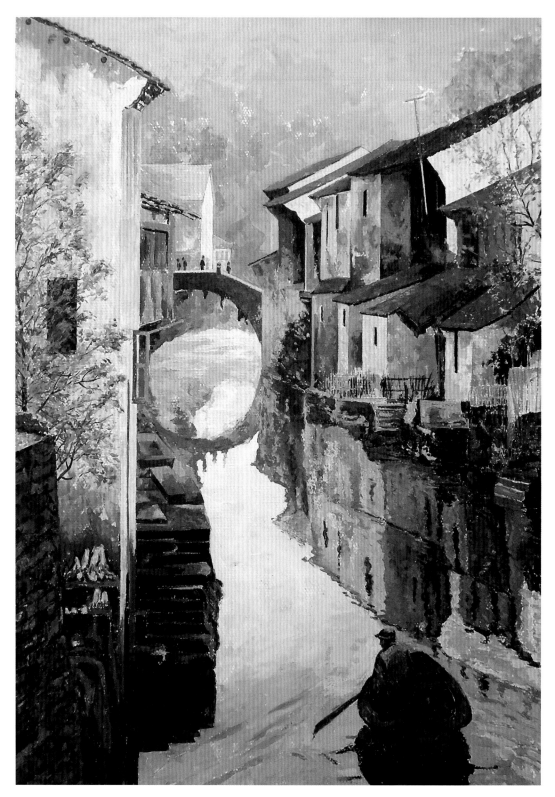

<p style="text-align:center">图7</p>

# 4.13 斑驳 (图1～图7)

图1

图2

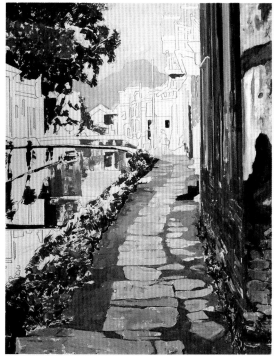

图3

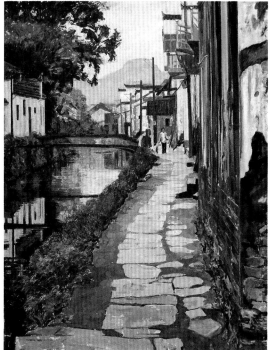

图4

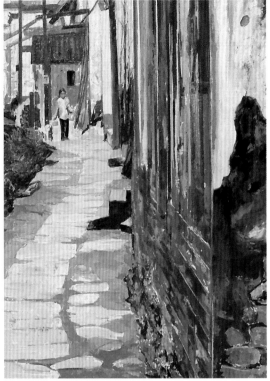

图5 图6

　　"S"形石板路延伸向远方，是画面的视觉中心，依据透视规律，石板路两侧的建筑由近及远，从清晰具体描绘到概括色彩与形体，流水中房屋、绿树的倒影都成为石板路的陪衬。近处斑驳的建筑墙面采用了精细笔触描绘出砖石、墙皮的自然面貌。地面石板用画刀刮色，表现石材肌理特点，远处行走人物的动态给江南民居增添了几分生活的气息。

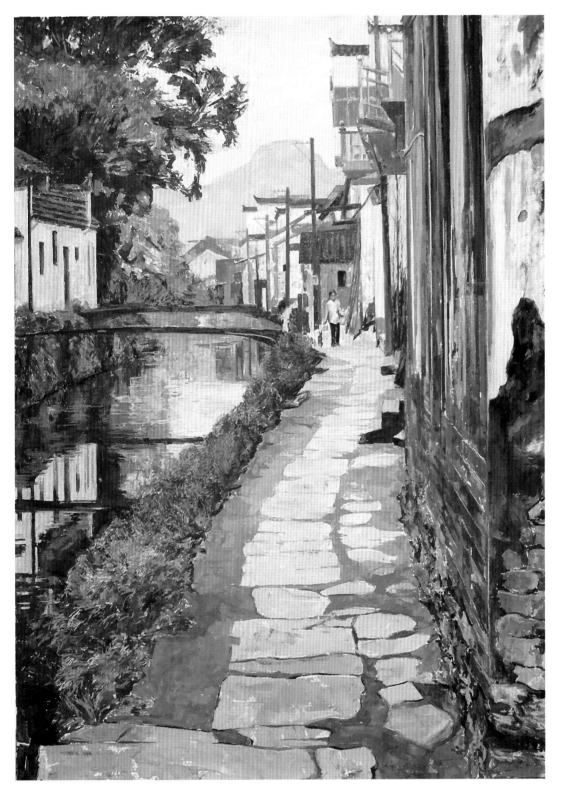

图7

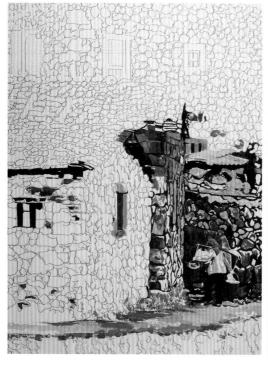

图1

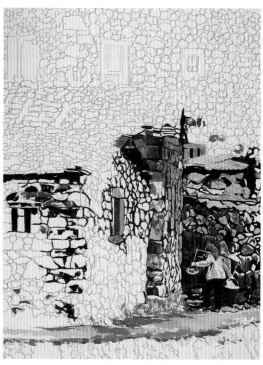

图2

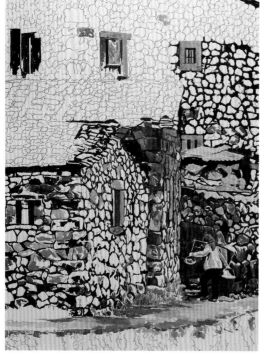

图3

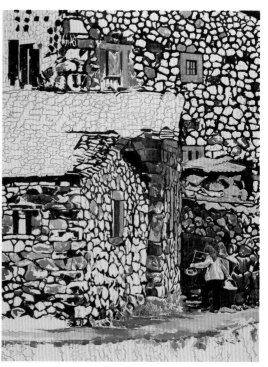

图4

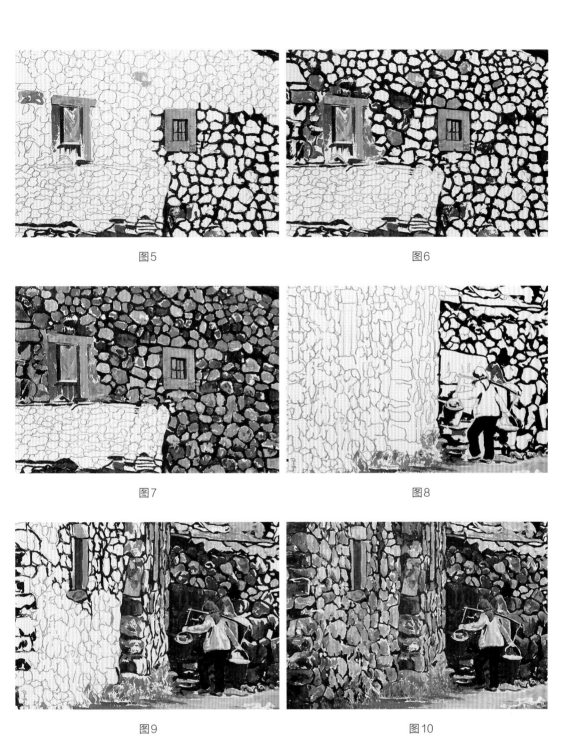

图5

图6

图7

图8

图9

图10

　　画面从开始到完成，首先确定画面形体的结构特点，做到心中有数。画面主要包括石块垒积的墙壁、屋顶、窗口、小路与路边的石块、小草，以及在整个画面中对色彩与形态起到点缀作用的人物形象。画面要表现形体的明暗与色彩的空间塑造，恰当的人物动态能起到丰富画面和审美内涵的作用。

图5～图7是墙壁石块与小窗的铺色过程，先勾画石块与小窗暗部的轮廓颜色，不同位置的石块颜色不同，轮廓线也相应有色彩变化。石块表面色彩依据石块固有色、邻近石块颜色与环境色进行调节铺色，整体石块墙面的色彩分布趋向明暗与鲜灰色相对比交替的效果。

人物的动态与形象是画面的点睛之笔。人朴实劳作的背影与石块垒砌的房屋和谐相融，桃红色的头巾是画面的焦点。

画面在铺出大面积底色以后，同明度色彩需要不断调节出微差色彩表现形象。选用一支笔在明度与色相转换上会不方便，因此准备三支笔调节不同明度下的微差色彩、同一明度下的色彩混合偏差会比较方便。由于色彩的表现力差别，水粉色彩不能完全再现真实景象的色彩效果，因而保证画面的形体、色彩关系与真实相一致即可（图8～图10）。

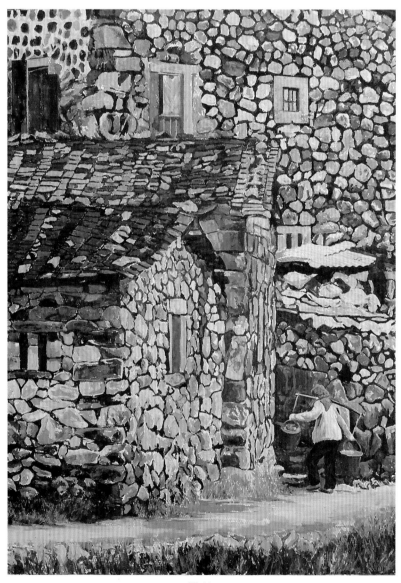

图11

# 参考
# 文献

[1] 郭振山. 现代中国水粉画家郭振山水粉风景精选[M]. 石家庄：河北美术出版社，2002.

[2] 秦凡，杜筱玉，李梅. 水粉风景技法[M]. 武汉：湖北美术出版社，2006.

[3] 杨健健. 水粉风景基础[M]. 北京：中国纺织出版社，2018.

[4] 冯莹. 水粉风景画中室外的光与色[J]. 教育教学论坛，2011，（16）：194.

[5] 薛建军. 寻美于水粉风景写生[J]. 美术，2019，（10）：150-151.